家庭日记

——森友治家的故事 3

［日］森友治 摄

范丽慧 译

北京出版集团公司

北京美术摄影出版社

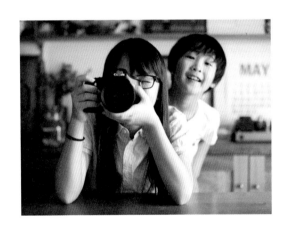

平实地记录平凡生活中的点滴。

小海（女儿）、小空（儿子）、豆豆（狗）、糯米团（狗）、音符（狗），

以及阿达（老婆）是我拍摄的主角。

由于我不爱出门，

照片多数是在家里或者住所附近拍摄。

时光荏苒，我一直在心里祈祷，

让以后每一天的日子都能这样静静流淌。

森友治

【 由阿达进行人物介绍 】

老公（森先生）　　1973年生。常年不爱出门，已经修炼到只是在家里看看电视里演的旅行节目，就能够得到如同自己已经亲自去过一样的经验。家里的大扫除、洗衣服等家务全部亲力亲为。脑子里每天想着的，是研究音响以及怎样改变房间的格局。

老婆（阿达）　　1974年生。每天都想要和狗狗一起玩耍、一起睡午觉。只要买了新的游戏软件，连续好几年都能从中获得乐趣。最拿手的菜是特调凉拌豆腐（所谓特调，其实就是将小葱、生姜、茗荷、紫苏细细切碎而已）。

小海（姐姐）　　1999年生。一直超级爱看漫画的中学生。在家里手捧漫画书走来走去。以前不管学习还是运动都很努力，可能是因为年龄的缘故，现在对任何事情都只做最小限度的努力。最近发现她受到爸爸的遗传，是个路痴。

小空（弟弟）　　2004年生。虽然不会跳绳、不会上单杠，但是受妈妈的遗传，很有勇气和毅力，最擅长的就是默默努力。他觉得，只要有勇气和毅力，什么事情都能做好。每天从学校回家的路上都会捡石子。最近发现有点遗传妈妈的五音不全，但他自己似乎完全没有意识到，常常自己小声地哼着歌。

豆豆（狗）　　生于青森县。对寒冷比较敏感，是杂交种。最喜欢的食物是煮鱼和海苔蛋卷。小时候非常顽皮，据说有一次将刚买来的8个面包圈全都偷偷吃掉了，还做出一副若无其事的样子，但是因为肚子圆滚滚的，很快就暴露了。

糯米团（狗）　　巴吉度猎犬，4岁。表情和身体不太匹配，爱撒娇，容易寂寞，多愁善感。偶尔被责怪几句，就会出乎意料地心情低落。看到主人抚摸别的狗狗，就会嫉妒地冲过去。

音符（狗）　　查理斯王骑士犬，5岁。非常喜欢人类，有客人来时特别兴奋。从它那种兴奋的表情来看，我们怀疑它到底能不能分得清楚家里人和客人。

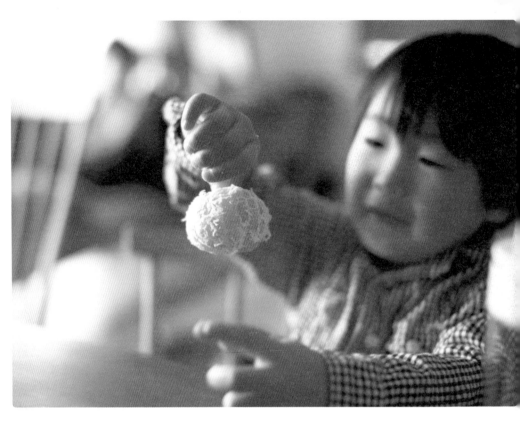

2009年1月21日（星期三）
快看快看，我的手指不见了！不对，是肿了。

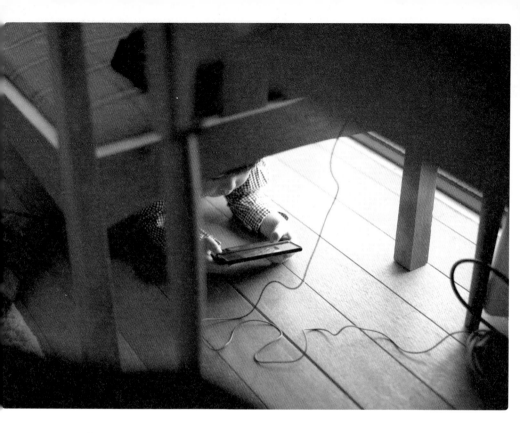

2009年1月29日（星期四）
躲开老婆的视线，玩DS玩得津津有味的小空。

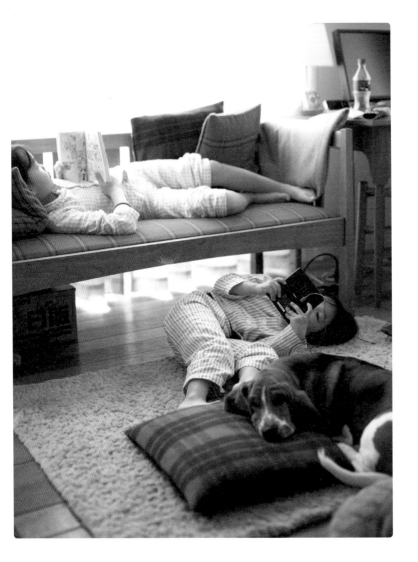

2009年1月17日（星期六）
周末的早晨。东倒西歪的姐弟。

2009年1月18日（星期日）

今天的奇迹：打开冰箱门，发现原来这是个书架。

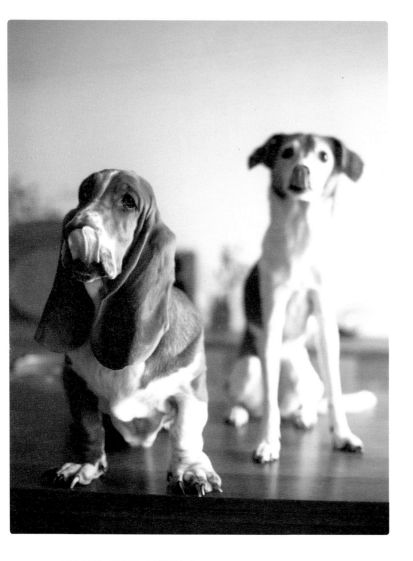

2009年1月31日（星期六）
同步行动。

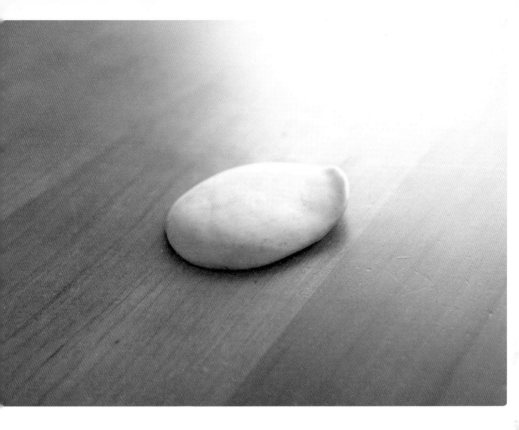

2009年2月6日（星期五）

今天，小空偷偷地将幼儿园里的黏土带回了家。

"因为是很重要的东西，所以装到内裤里面啦。"黏土变成了屁股的形状。（老师，对不起！）

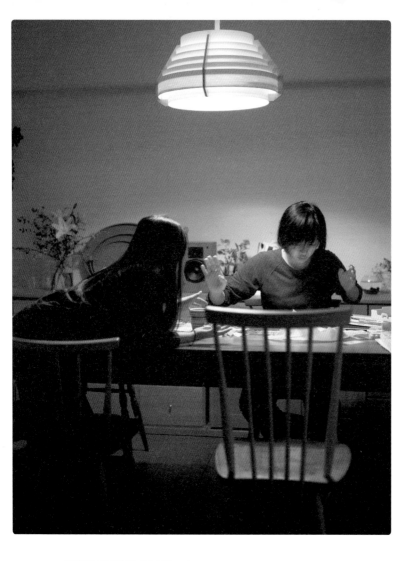

2009年2月9日（星期一）
正在制作小空相册的老婆。"这会儿不要和我说话。"

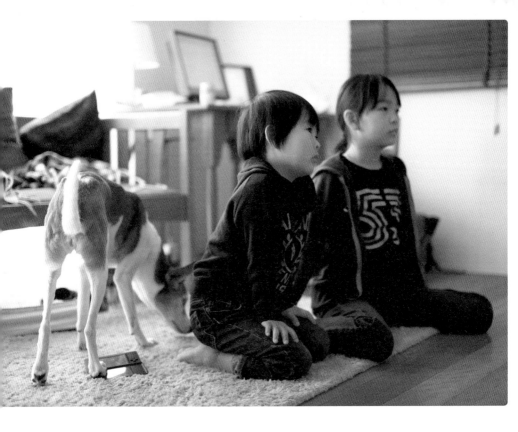

2009年2月10日（星期二）
正在看《哆啦A梦》。DS被踩住了哟。

2009年2月11日（星期三）
休息日的傍晚，泡澡。一会儿要给小海吹头发。

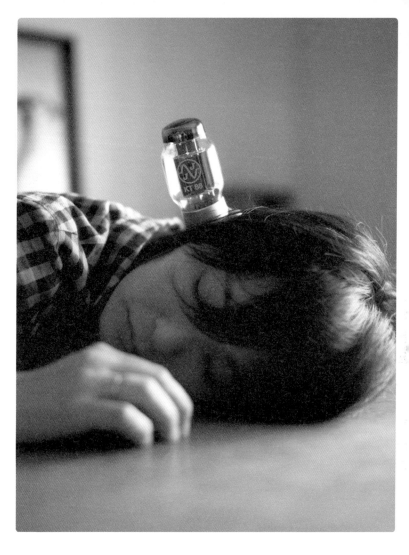

2009年2月14日（星期六）
制作梦想中的KT88电子管功放。（照片是电子管老婆）

2009年2月18日（星期三）
早晨起来映入眼帘的一幕。现行犯。

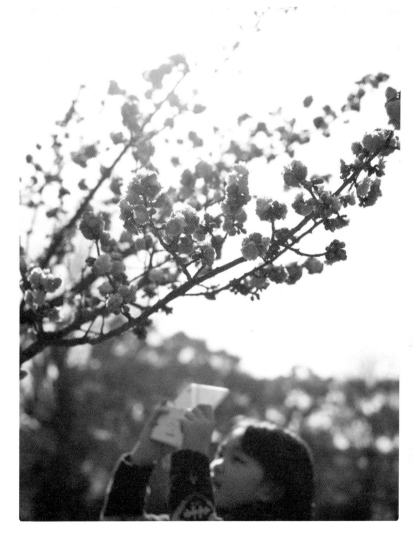

2009年2月21日（星期六）

正在拍摄梅花的小海。

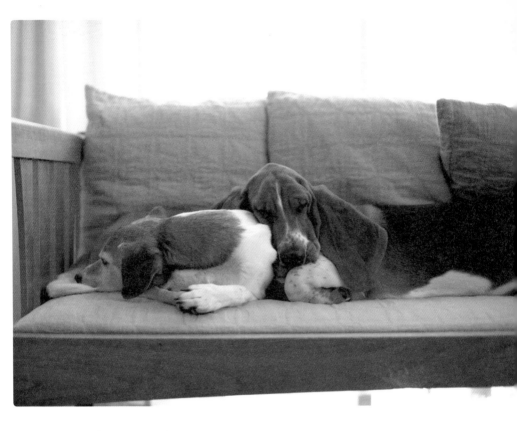

2009年3月7日（星期六）
神秘的孤寂者。

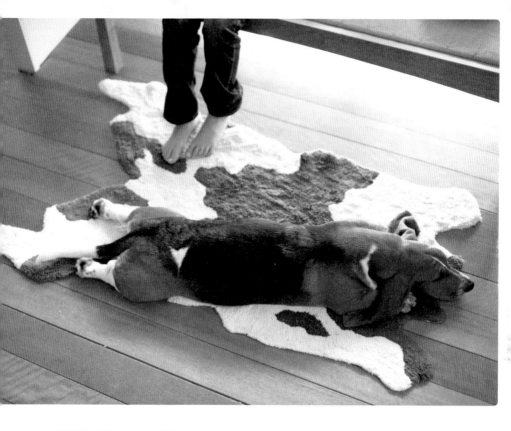

2009年3月14日（星期六）
捉迷藏。

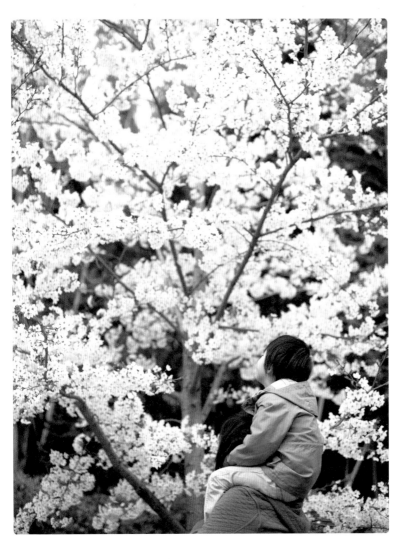

2009年3月28日（星期六）
樱花突然盛开，急忙赶去赏花。很冷。

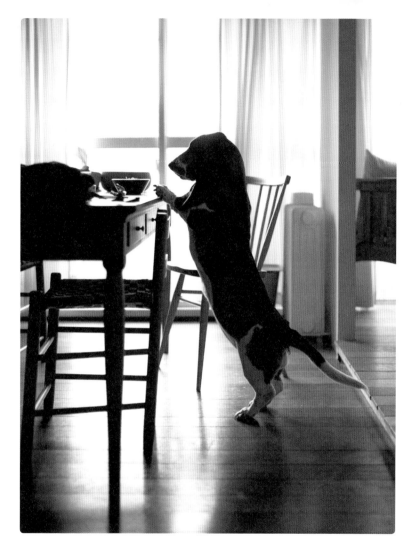

2009年4月10日（星期五）
准备偷早餐的小偷。

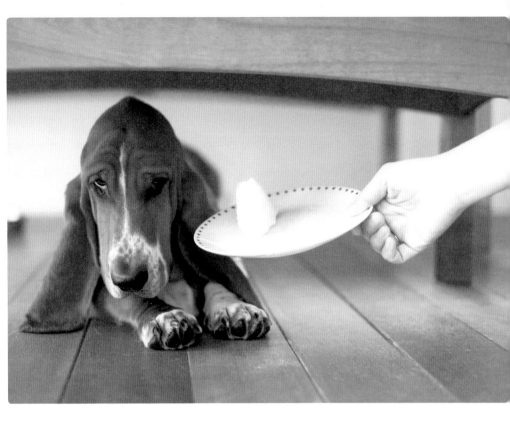

2009年4月20日（星期一）
面对老婆想要借走一个饭团的请求，一直沉默不语的糯米团。

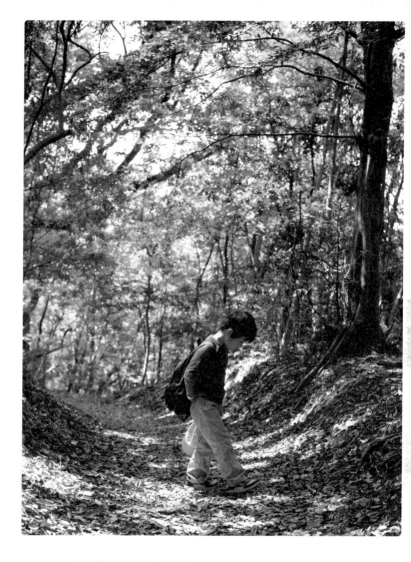

2009年4月28日（星期二）
参加幼儿园组织的登山活动。

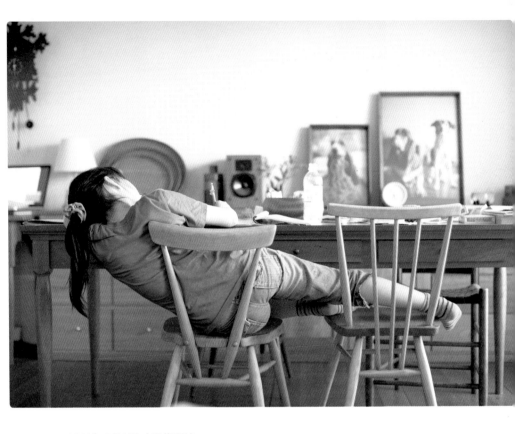

2009年5月3日（星期日）
难道这是在写作业吗?

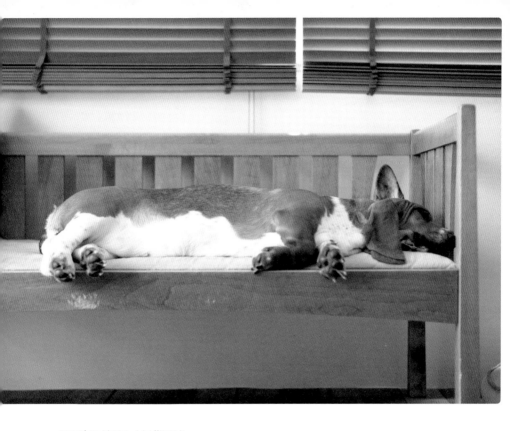

2009年5月8日（星期五）
正在午休的糯米团和豆豆。（提示：耳朵）

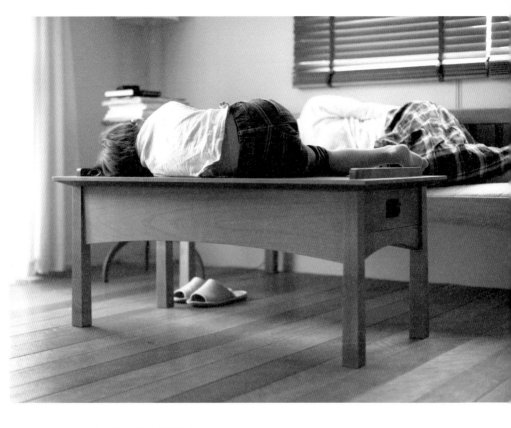

2009年5月13日（星期三）
翻身要小心啊。

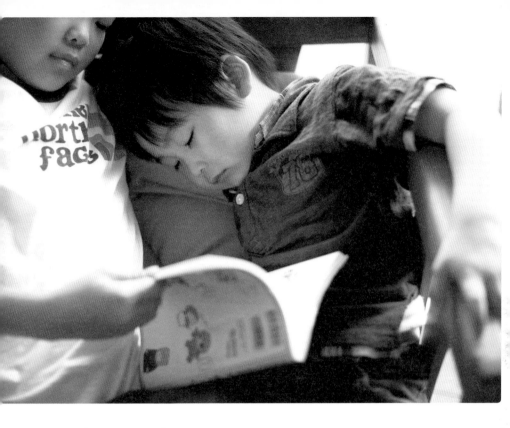

2009年5月16日（星期六）
央求小海读漫画，自己却睡着了。

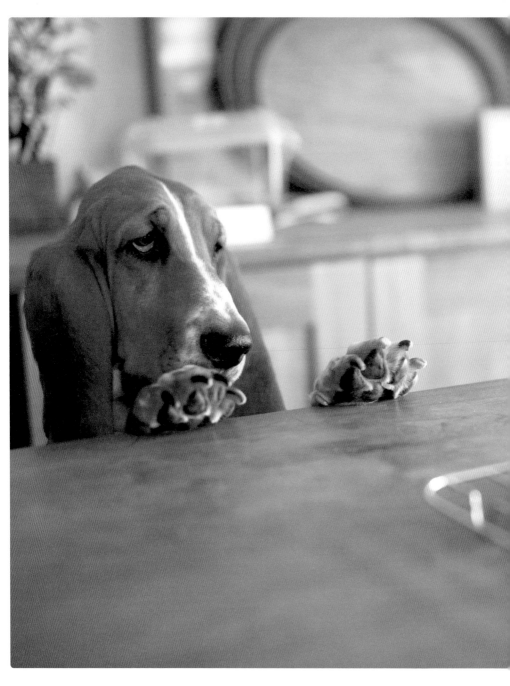

2009年5月15日（星期五）
糯米团瞄上了刚刚出炉的曲
奇饼。

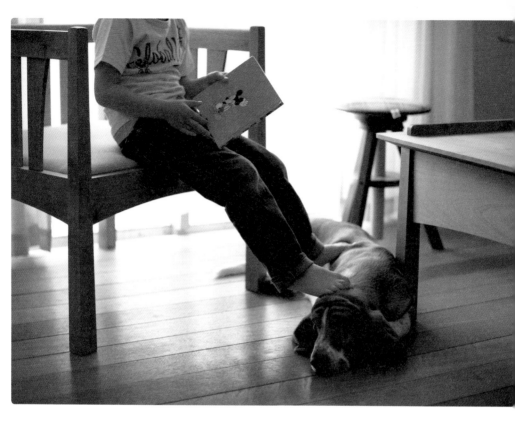

2009年5月19日（星期二）
脚垫。

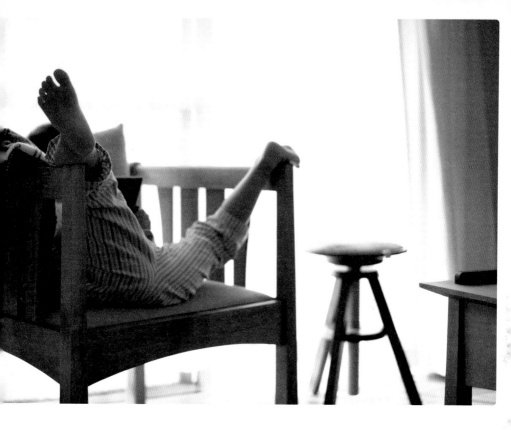

2009年5月22日（星期五）
早起映入眼帘的一幕。四仰八叉的小空。

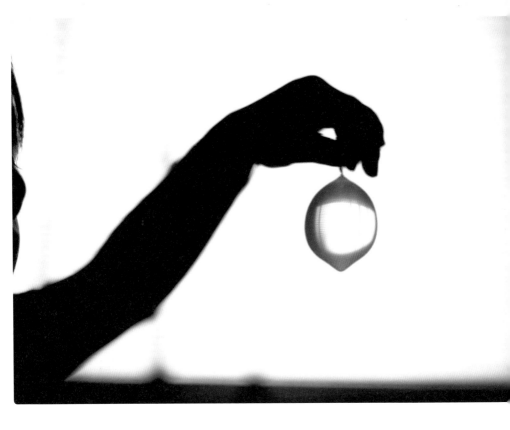

2009年5月23日（星期六）
水气球。

2009年5月23日（星期六）
咬了一口就破掉了。

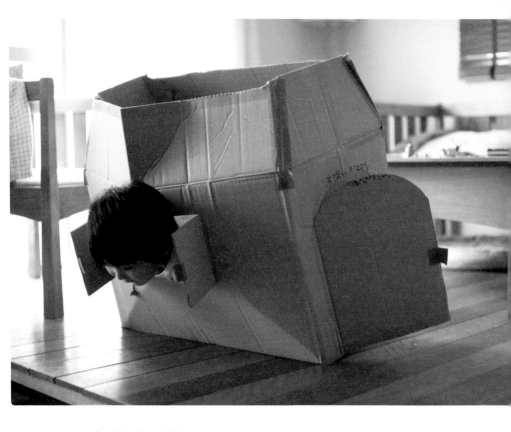

2009年5月26日（星期二）

走投无路。

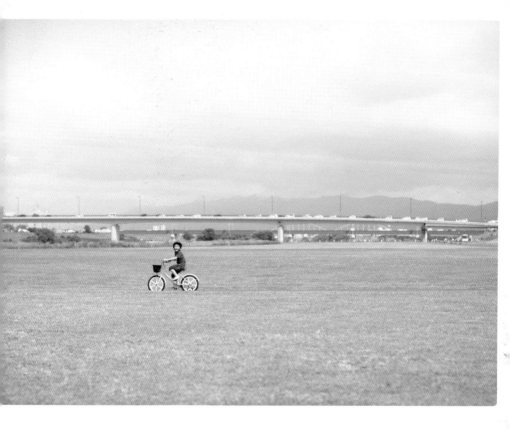

2009年6月5日（星期五）
暴走小空。速度过快+辅助轮，每次拐弯都会带来会不会跌倒的紧张感。

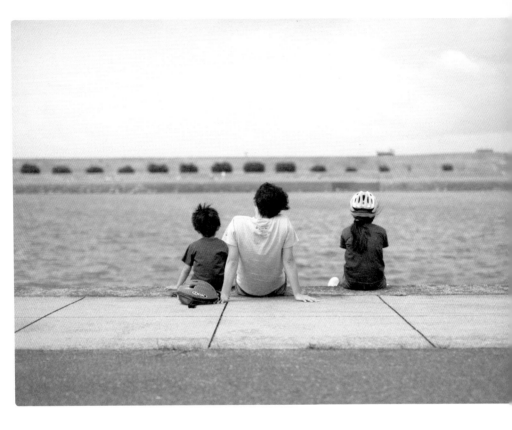

2009年6月5日（星期五）
黄昏中的3个人。能够让人依靠的宽阔的后背。（老婆的）

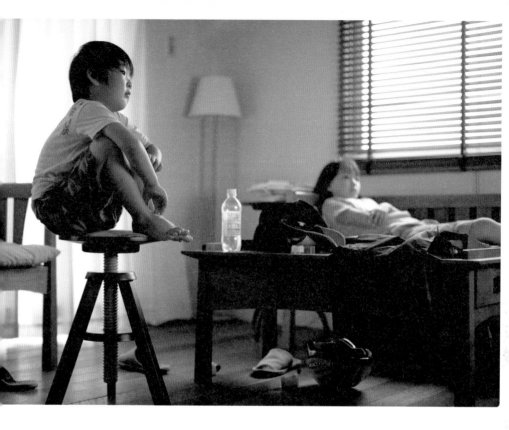

2009年6月9日（星期二）
高超的体操坐姿。

まるめちゃん, おとうさん, おかあさん
たまこ, たま, たまめ, たまみ

(全部で7匹)

2009年6月10日（星期三）
逐渐壮大的团子虫一家。

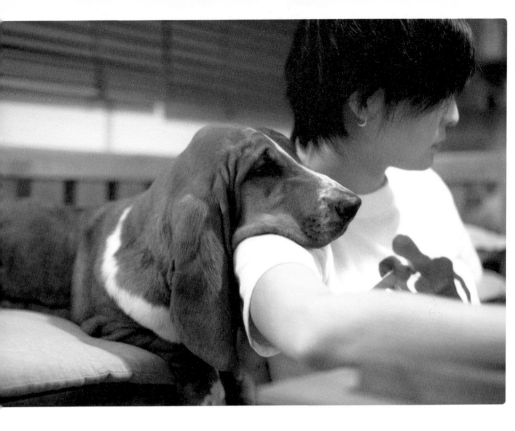

2009年6月15日（星期一）
让下巴休息一下。

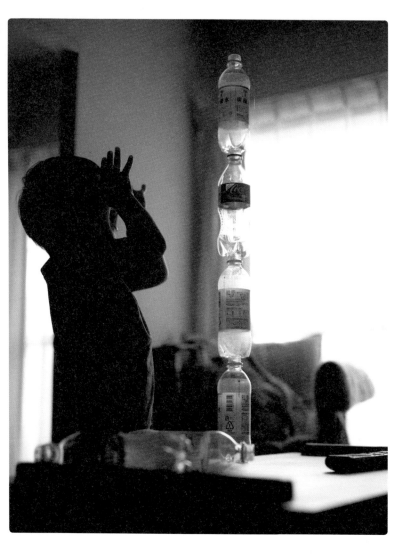

2009年6月16日（星期二）
对自己出乎意料的特技大吃一惊的小空。

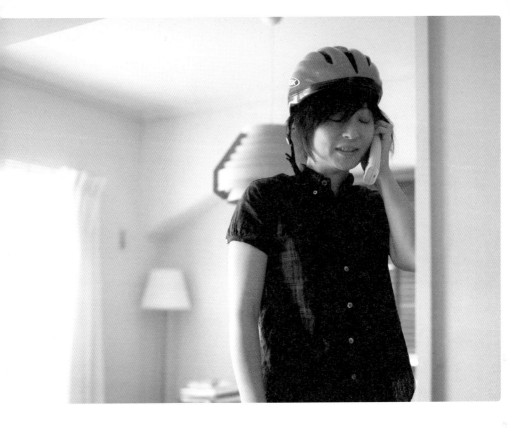

2009年6月20日（星期六）
老婆正戴着小空的头盔玩儿，忽然有电话打过来。

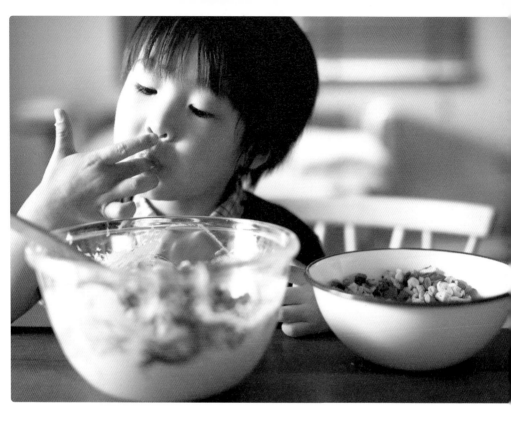

2009年7月3日（星期五）
曲奇部队。负责加坚果碎的小队长，在尝味道。那可是生面糊啊。

2009年7月4日（星期六）
被我责备后拒绝说话的小空。

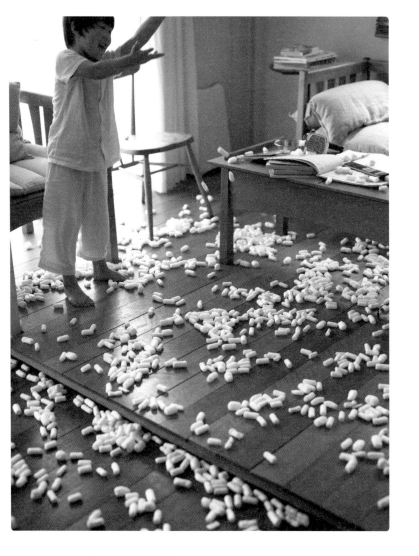

2009年7月11日（星期六）
　　收到新的功放，我正在兴奋中，无意间回头看到了
雪景……（是包装盒中的缓冲材料）

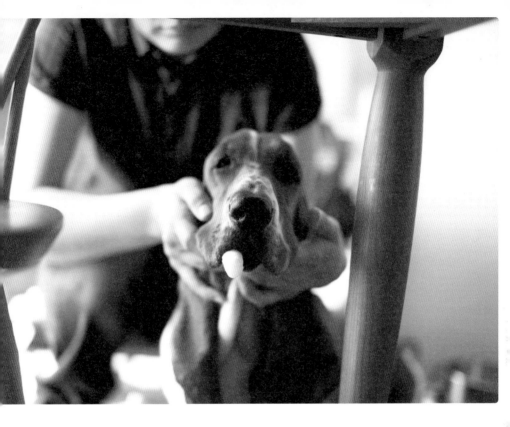

2009年7月11日（星期六）
最后甚至有人把它（缓冲材料）吃了。

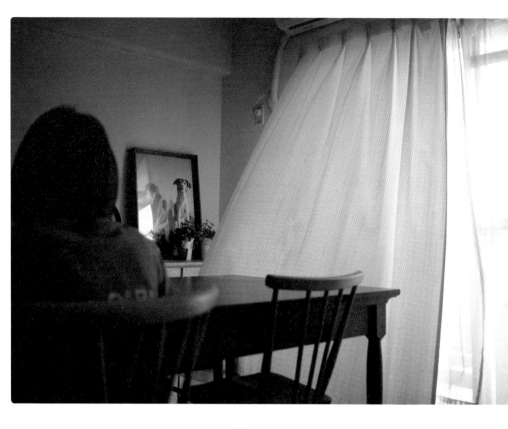

2009年7月12日（星期日）
大风日。

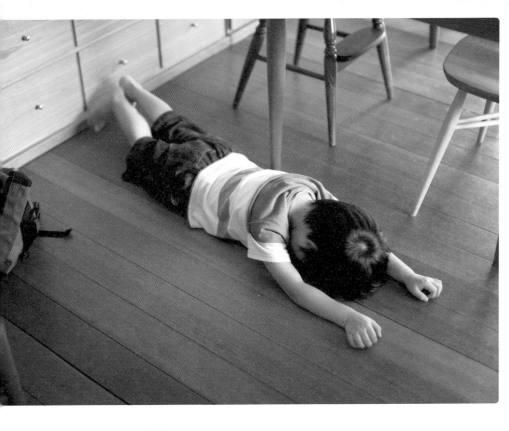

2009年7月13日（星期一）

正在表演从幼儿园的泳池中学到的踢腿打水动作的小空。

2009年7月15日（星期三）
轻盈地将鱼饵撒入水中。

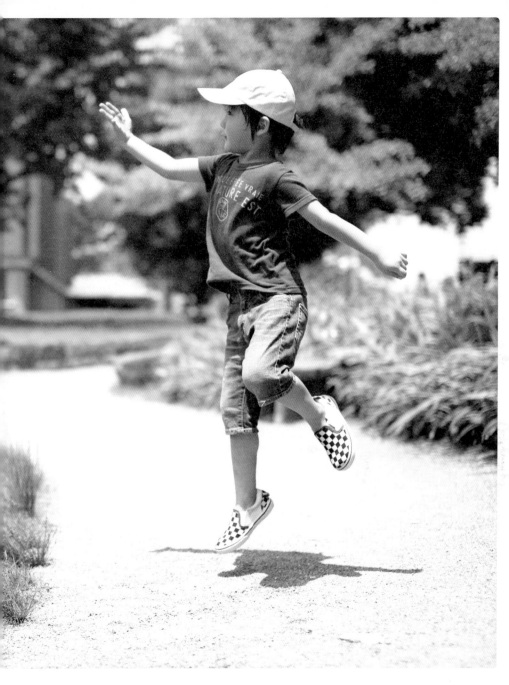

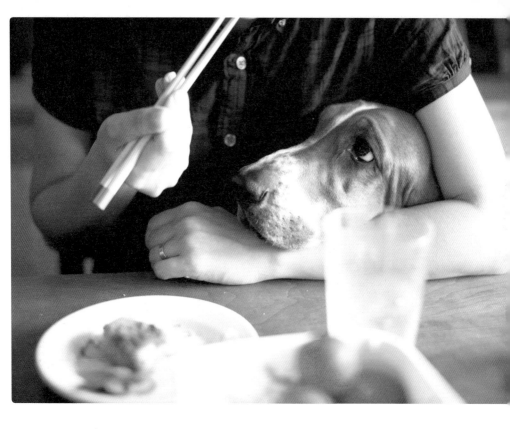

2009年7月17日（星期五）
大胆地瞄准剩饭的糯米团。

2009年7月19日（星期日）
小空常常在桌子底下写写画画。而小海，总是拿橡皮擦擦掉。

2009年8月7日（星期五）
忧心忡忡的犯人。

2009年8月10日（星期一）

因为小海的暑假自由研究课题迟迟定不下来，我把搁置许久的电子管功放的配套元件交给了她。真能干！

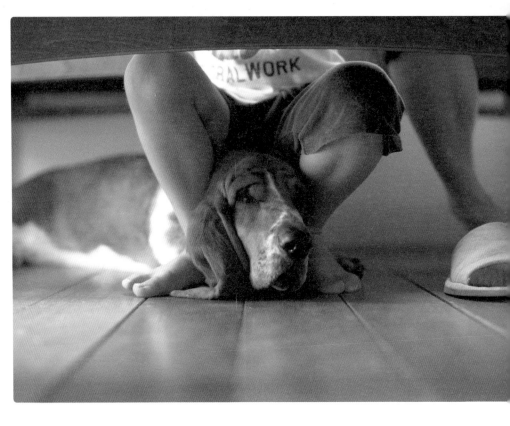

2009年8月12日（星期三）
即使被当作椅子对待，也无动于衷的糯米团。

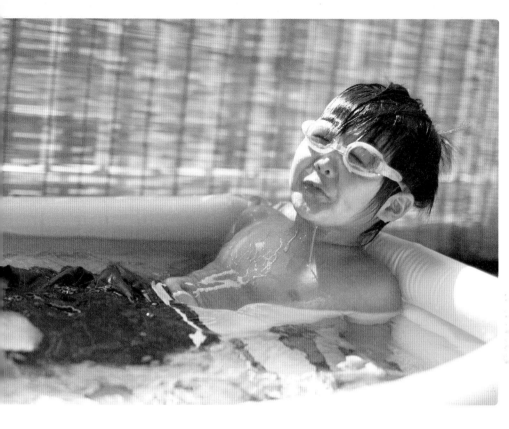

2009年8月17日（星期一）
被阳台上泳池中的水灌饱的鹤瓶大师。
（译注：笑福亭鹤瓶，生于1951年，日本著名搞笑艺人、演员、歌手、主持人。此处因小空戴着泳镜的样子看上去非常像笑福亭鹤瓶。）

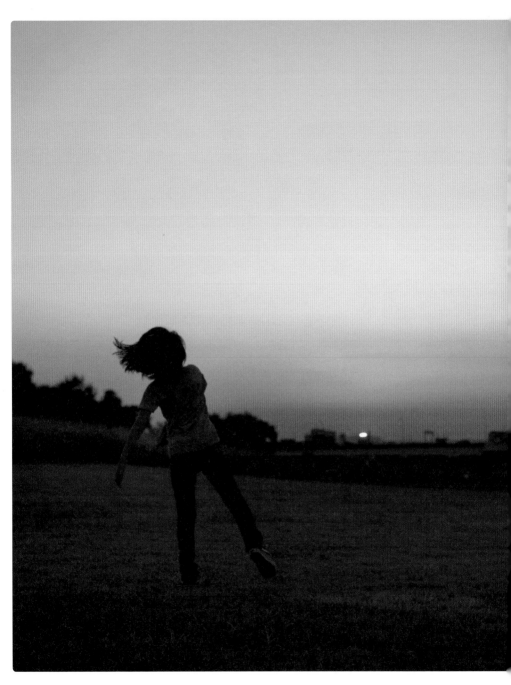

2009年8月22日（星期六）
晚霞中的回力镖。

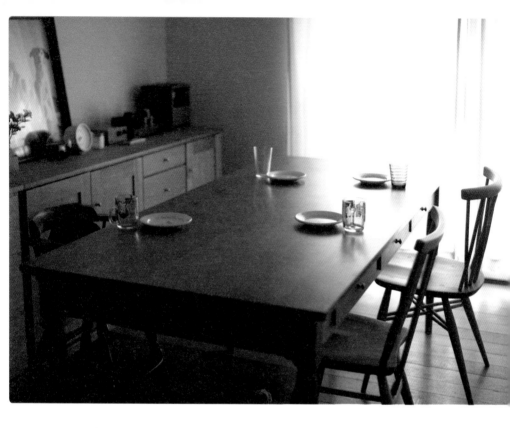

2009年9月10日（星期四）

　　"早饭做好了，起床啦！" ——小空。可是什么都没有啊。

2009年9月18日（星期五）

啊，睡着了。

2009年10月2日（星期五）
早上好，小鸡先生。

2009年10月10日（星期六）

"不觉得我像美国人吗？"这个嘛……嗯……

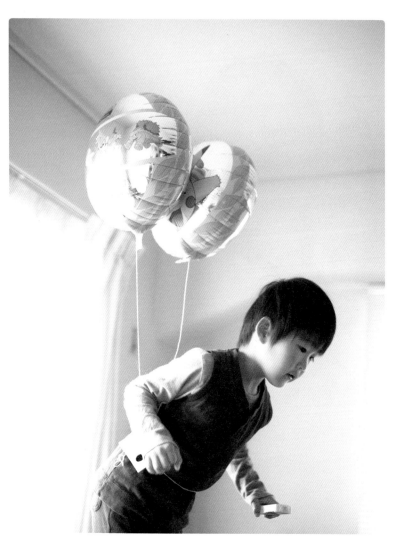

2009年10月17日（星期六）
飞不起来啊。

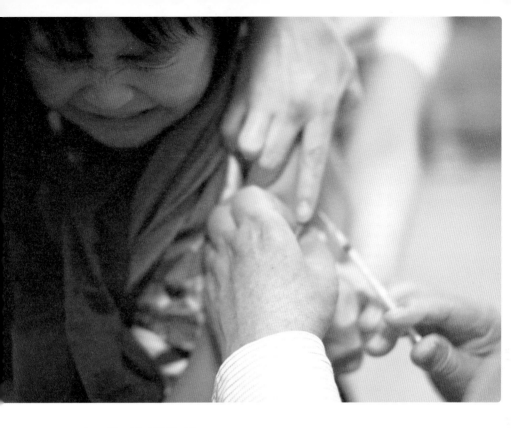

2009年10月23日（星期五）

"我没有哭哦，只是叫了一声而已。"

今年的疫苗接种，小空又惨败了，留下了一个不怎么好的借口。（小海摄影）

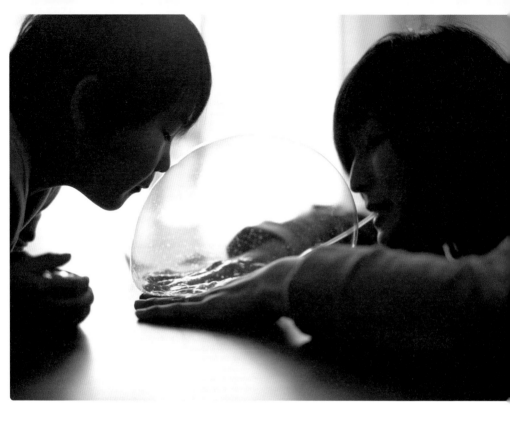

2009年10月26日（星期一）

　　为自己制作的顶级黏土气球沾沾自喜的阿达，和想要偷偷地用鼻子捅破气球的小空。

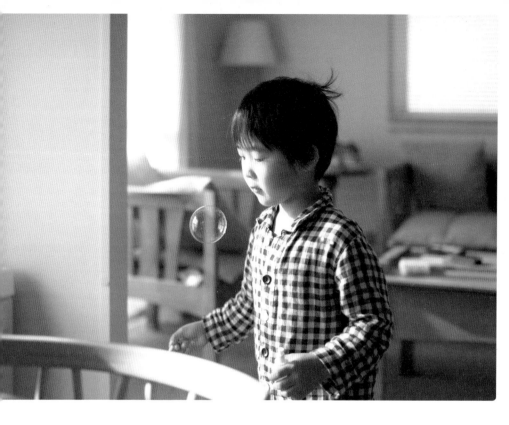

2009年11月1日（星期日）
肥皂泡。

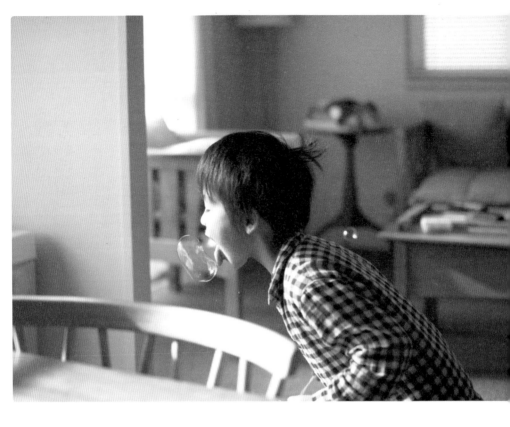

2009年11月1日（星期日）
泡泡逃跑了。

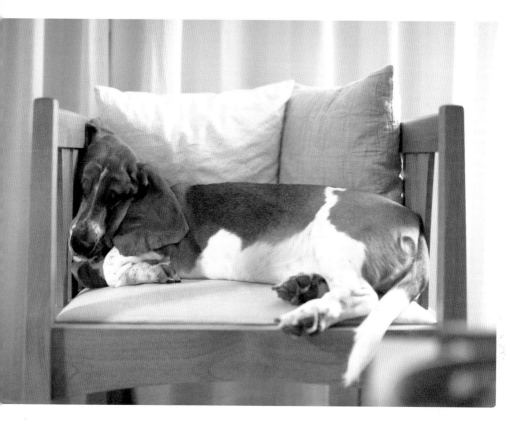

2009年11月2日（星期一）
有点儿放不下吧。

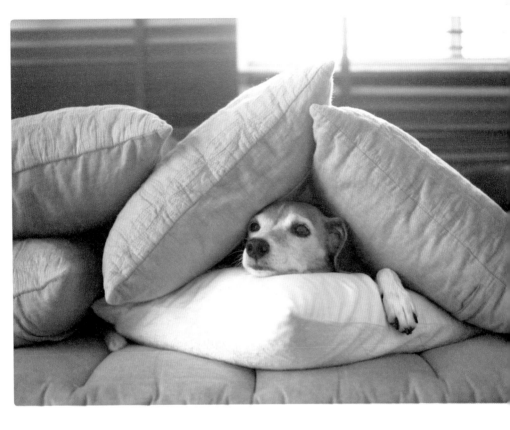

2009年11月11日（星期三）
虽然快被埋掉了，还表现出一副无所谓的样子的豆豆。（犯人是小空）

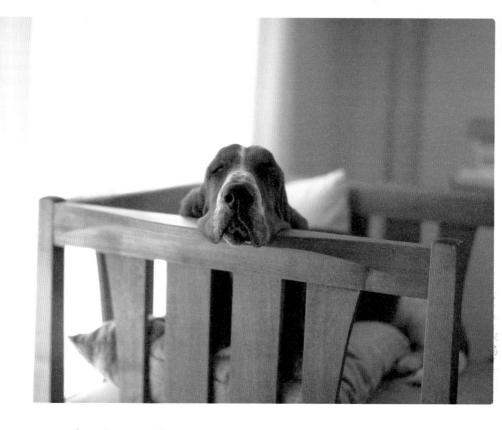

2009年11月13日（星期五）
熟睡中。

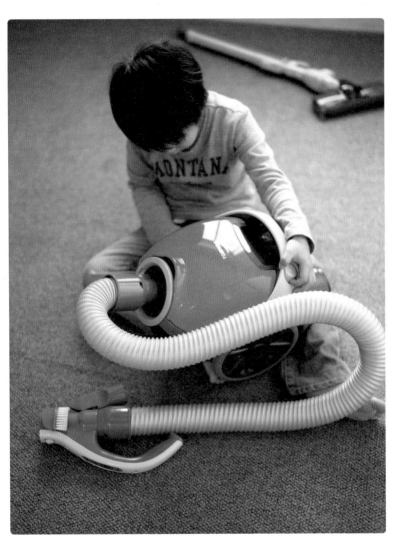

2009年11月20日（星期五）
心爱的真剑侠被吸进去了，小空看起来很失落。

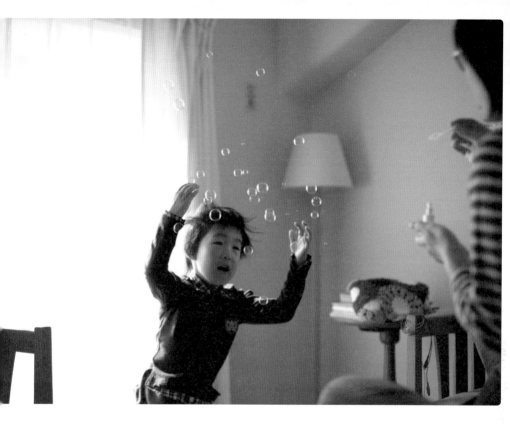

2009年11月23日（星期一）
被肥皂泡包围着，跳得很怪异的小空。

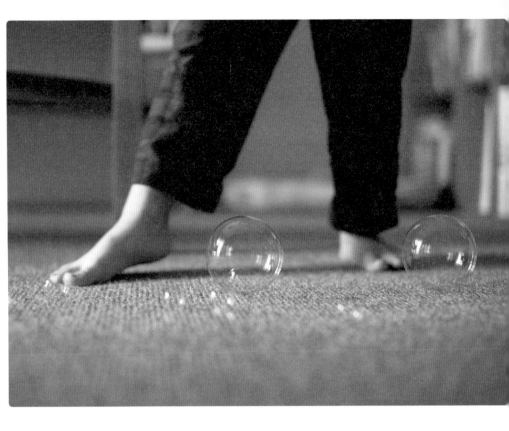

2009年12月17日（星期四）
发现落在地毯上的肥皂泡不会破，小空的脚似乎很得意。

2009年12月26日（星期六）
小空自以为拿手的鬼脸。不过，分明有点娘娘腔啊。

2009年12月28日（星期一）
冬天的晚霞。快点回家吧。

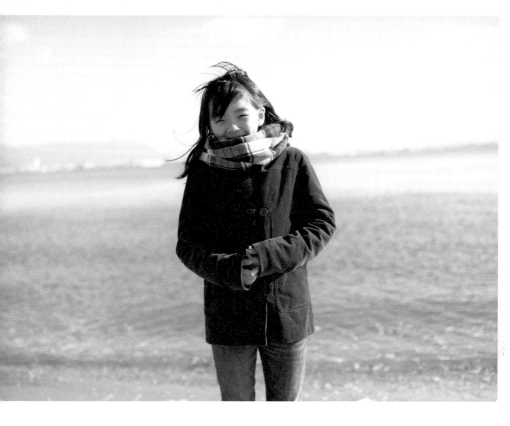

2009年12月31日（星期四）
久违的小海与大海。

2010年1月9日（星期六）

我装作在听小海背诵作业，脑子里想的却都是让我着迷的KT66（电子管型号）的事儿。

2010年1月10日（星期日）
感冒药。橘子。待洗的衣物。新的一年又慢慢开始了。

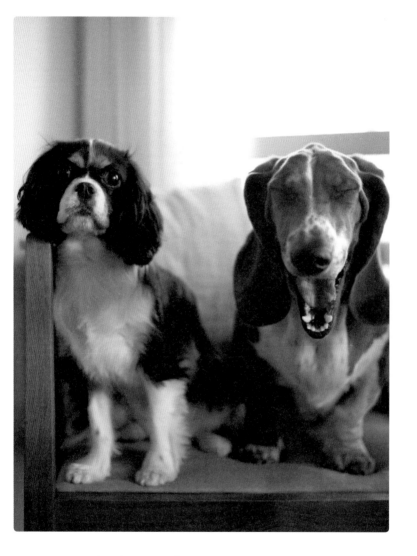

2010年1月12日（星期二）
音符和鳄鱼。

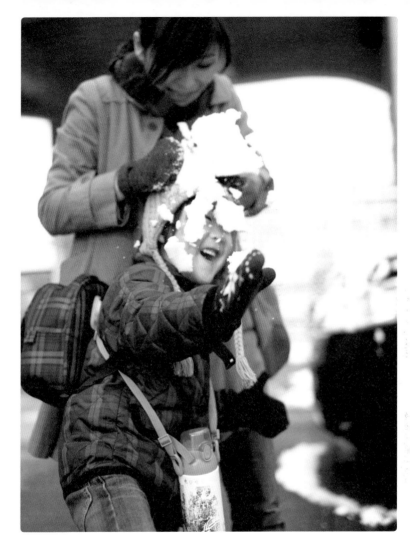

2010年1月13日（星期三）

下雪了。投篮命中。

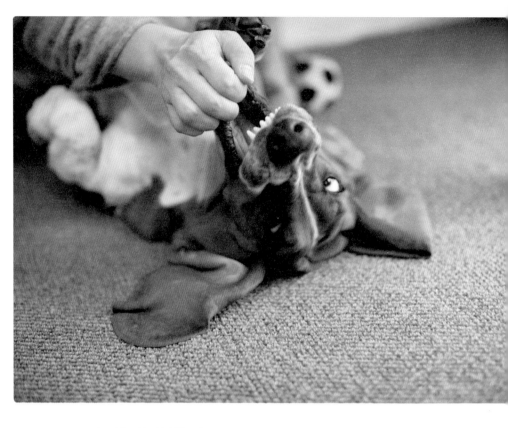

2010年1月15日（星期五）

老婆VS糯米团。（不是一般的亲密啊，真让人嫉妒）

2010年1月16日（星期六）

"好像哪里不对劲……"——小空。

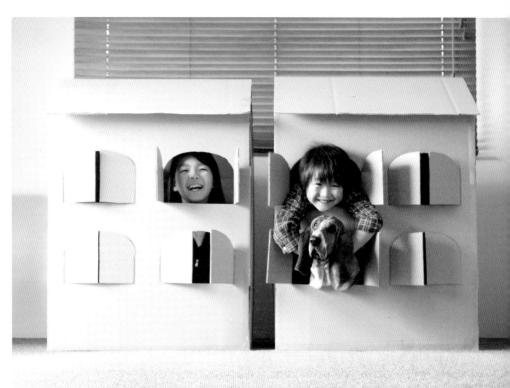

2010年1月26日（星期二）
弄到几个不错的纸板箱，建了座公寓。
被二楼的住户掐住脖子的糯米团一脸茫然。

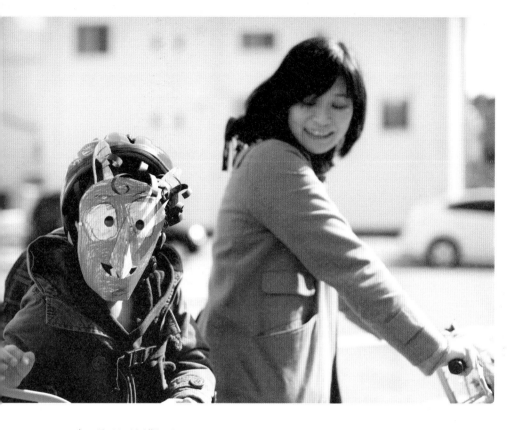

2010年2月3日（星期三）
从幼儿园回来的妖怪。

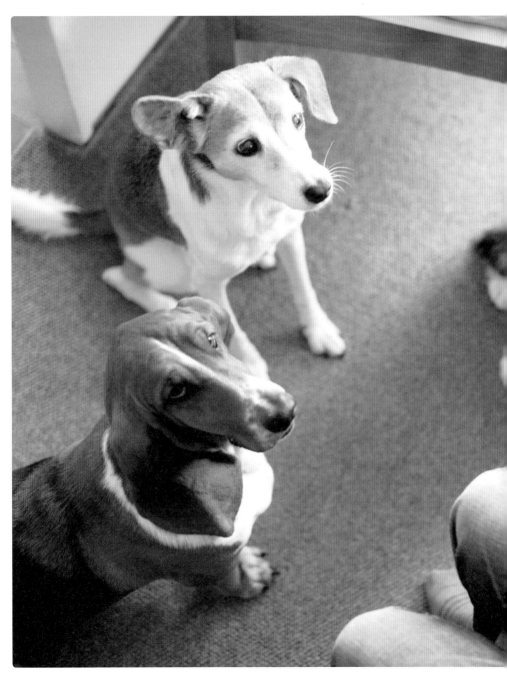

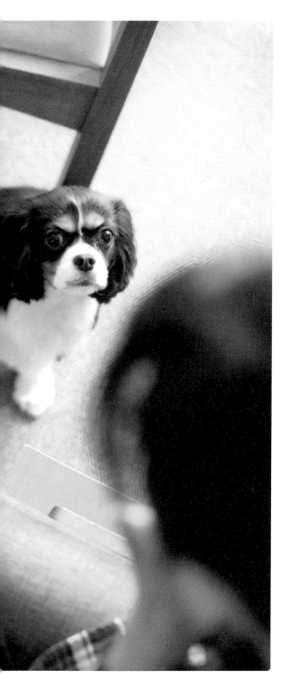

2010年1月29日（星期五）
集合。

2010年2月6日（星期六）
若无其事地踩。

2010年2月17日（星期三）
突出的糯米团。

2010年2月18日（星期四）

平时只喝可乐的小海，很少见地点了热红茶。回家后量体温，39.2摄氏度……

2010年2月22日（星期一）
欠身喂食。会被咬哦。

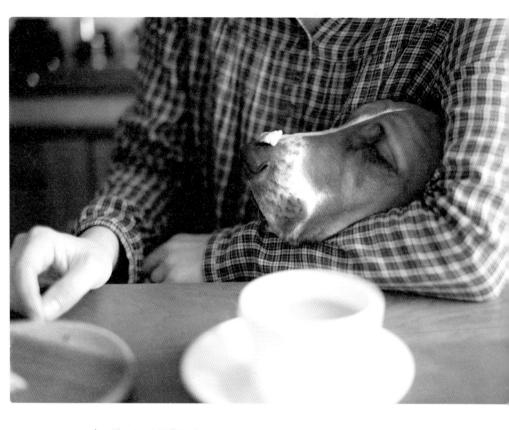

2010年2月24日（星期三）
被欺负的糯米团。

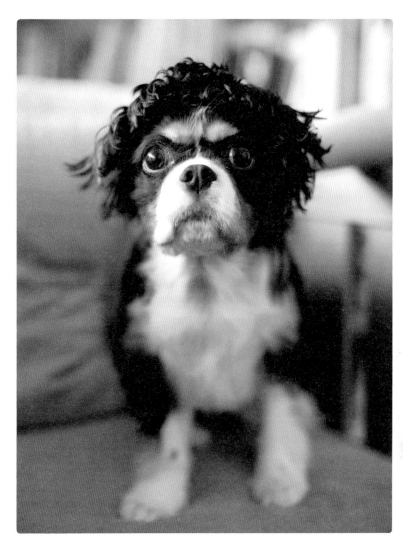

2010年3月5日（星期五）
耳朵发型。

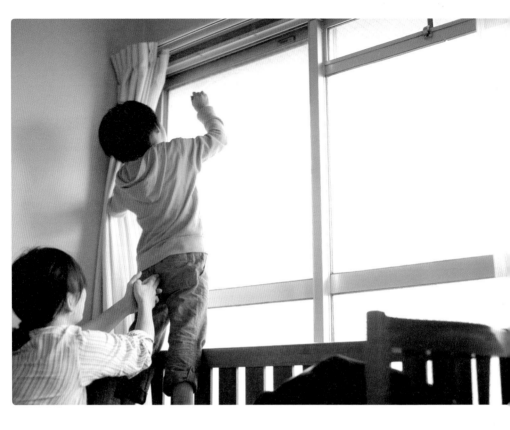

2010年3月8日（星期一）
画图中被袭，小空的噩梦。

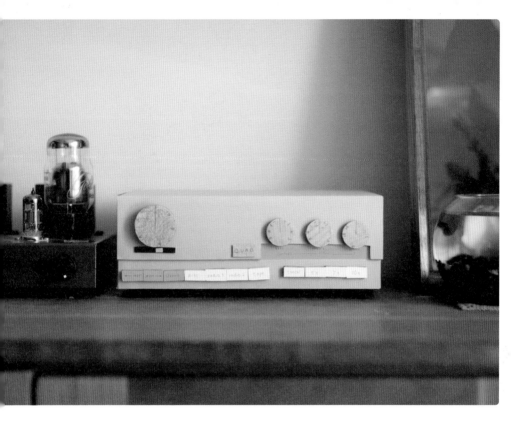

2010年3月11日（星期四）
老婆送给我的生日礼物。竟然是纸制的QUAD33。（向往的电子管功放）

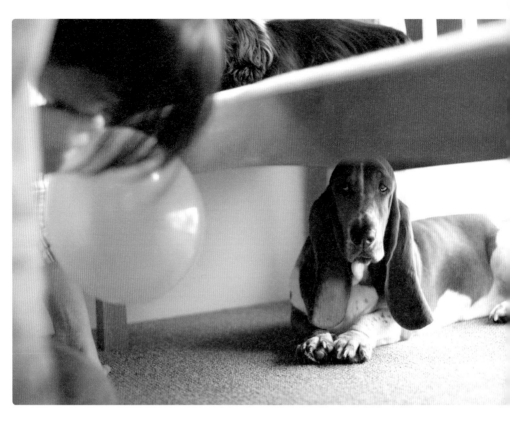

2010年3月13日（星期六）
膨胀的气球。黯淡的表情。

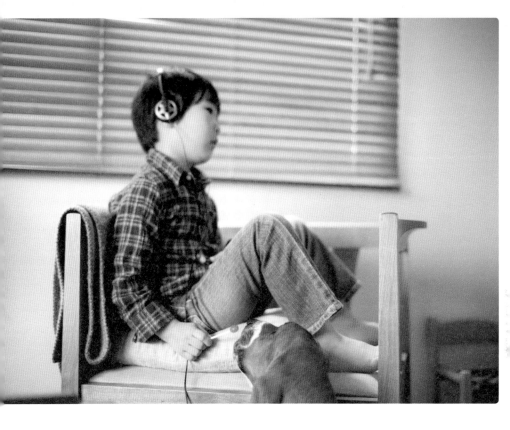

2010年3月14日（星期日）

近了，近了。（棒棒糖）

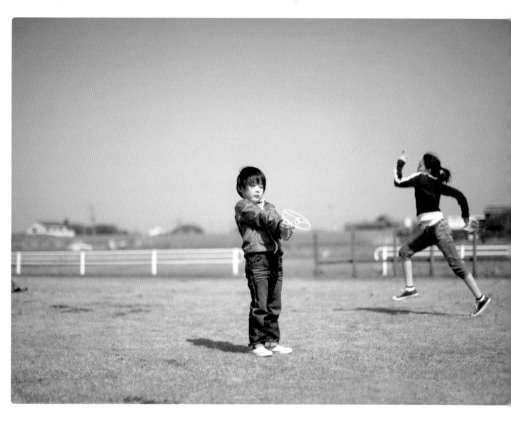

2010年3月8日（星期四）
正在拍小空，小海跑进画面。玩真的?

2010年3月28日（星期日）
夜色朦胧。

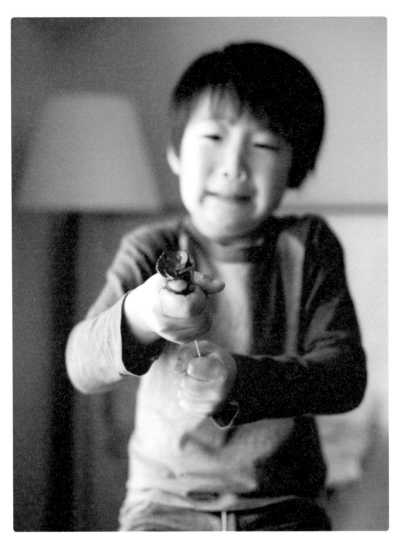

2010年4月3日（星期六）
爆竹表情。

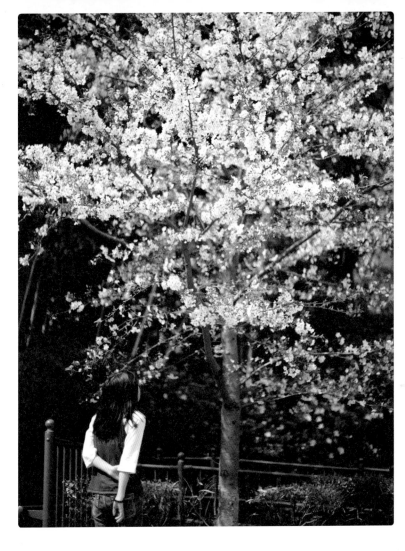

2010年4月5日（星期一）
刚刚还在感慨樱花尚未盛开，转眼已长出绿叶。

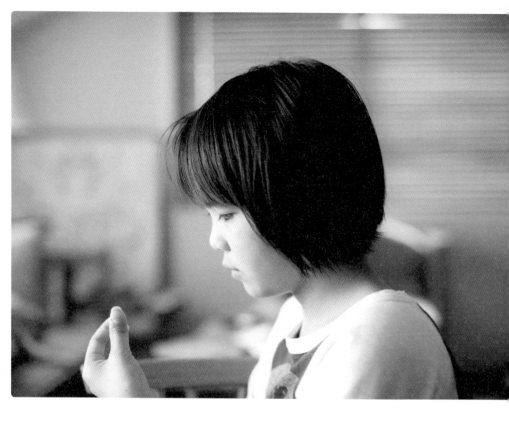

2010年4月16日（星期五）
觉得吹头发太麻烦，把头发剪短后的小海。

2010年4月18日（星期日）
想象晚霞很美，特意来看了完全不是那么回事。拜拜。

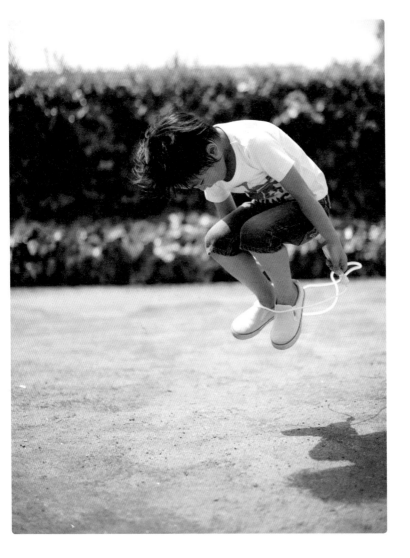

2010年4月19日（星期一）
误以为跳绳跳不好的原因是跳的高度不够的小空。

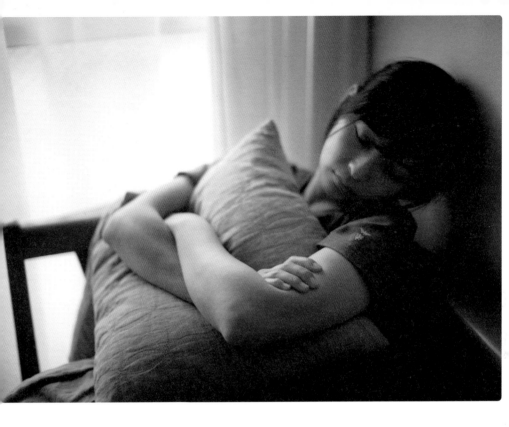

2010年4月21日（星期三）
即使是午睡中的老婆，看上去还是很厉害的样子。

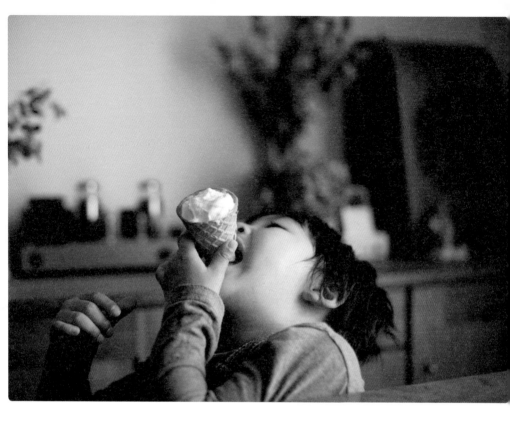

2010年4月22日（星期四）
手忙脚乱。

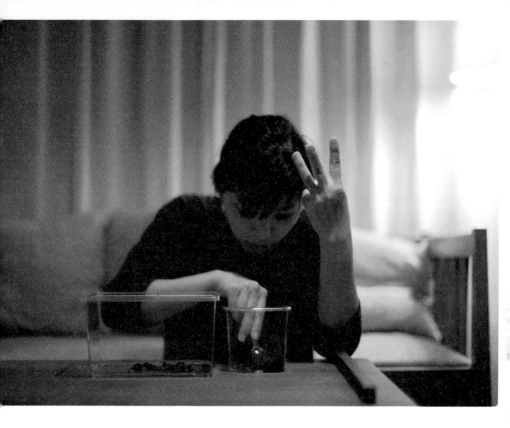

2010年4月29日（星期四）
团子虫的半夜点名。

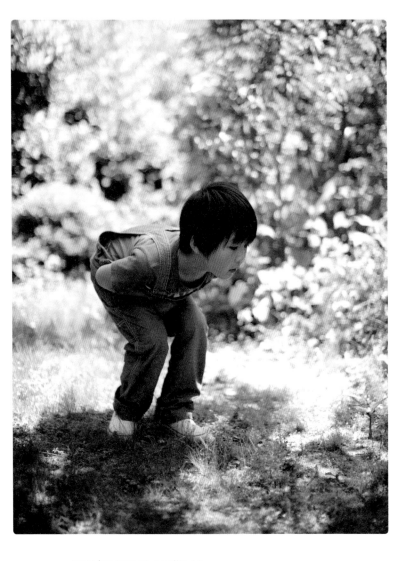

2010年5月11日（星期二）
胆小的昆虫探索队。

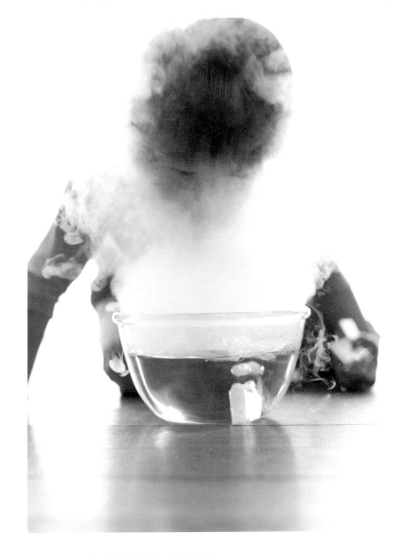

2010年5月13日（星期四）
浦岛太郎。（是干冰的效果）
（译注：浦岛太郎是日本古代神话传说中的一个渔夫，因救神龟得龙
宫款待，从龙宫返回人间时龙女赠一宝盒，告诫其如遇难事方可打
开。回家后太郎发现亲人都已故去，原来在龙宫住了几日人间已是几
百年。他打开宝盒，盒中喷出的白烟使太郎化为老翁。）

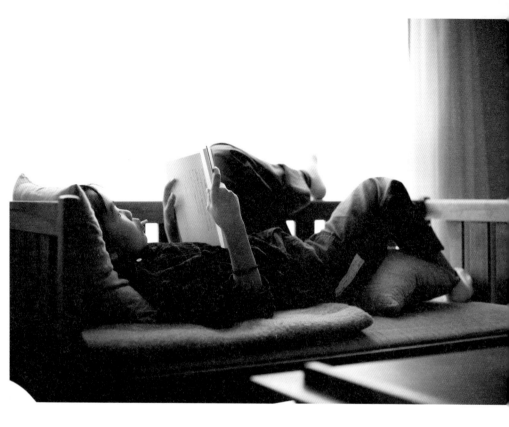

2010年5月14日（星期五）
终于做完作业，开始看书，就变成了这副模样。

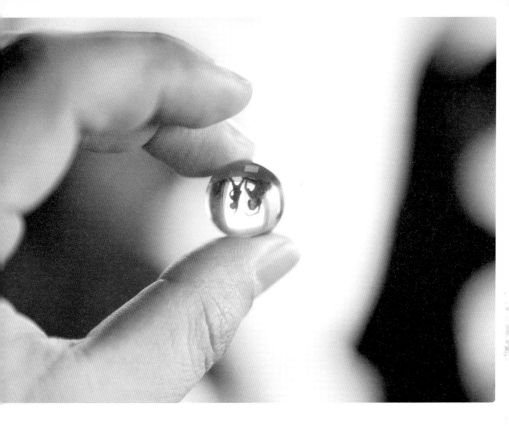

2010年5月17日（星期一）

从弹珠汽水瓶里拿出来的玻璃球，对面是正在做体操的姐弟俩。

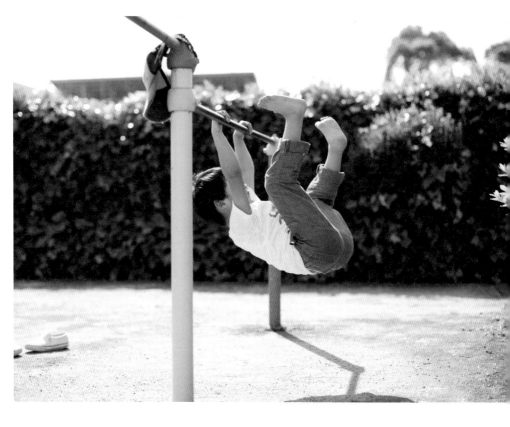

2010年6月1日（星期二）
只靠臂力，使出蛮劲，学会了上单杠。

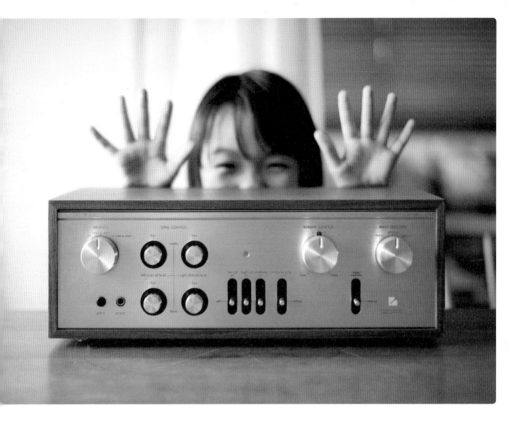

2010年6月8日（星期二）

把坏掉的LUXMAN功放(日本著名电子管功放品牌)改造成数字机芯，胡桃木机箱，我们兴奋地合影留念。

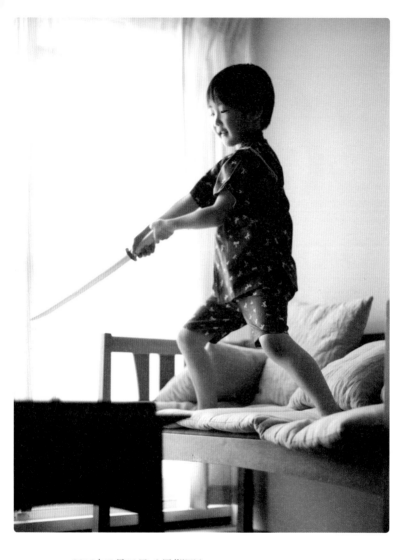

2010年6月10日（星期四）

小空以为，穿上这副行头，就能够被正式认定为忍者。

这是甚平，普通人的家居服。

（译注：甚平是一种日本传统服饰，是男性或儿童夏天的家居服。）

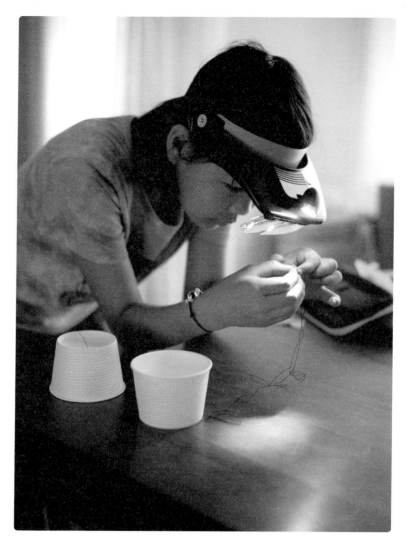

2010年6月15日（星期二）
小题大做纸杯电话的小海。

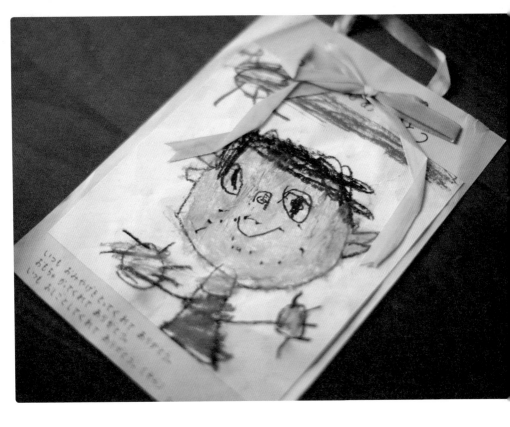

2010年6月20日（星期日）
父亲节。除了忘了画标配"眼镜"，小空画的还可以啦。

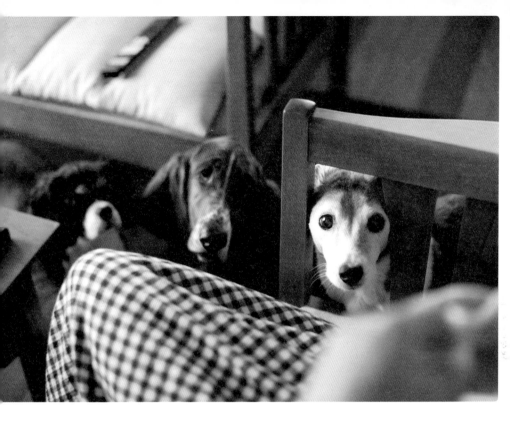

2010年6月29日（星期二）

　　眼巴巴望着阿达手里的曲奇饼的3人组。无论表情还是位置，豆豆最有优势了。

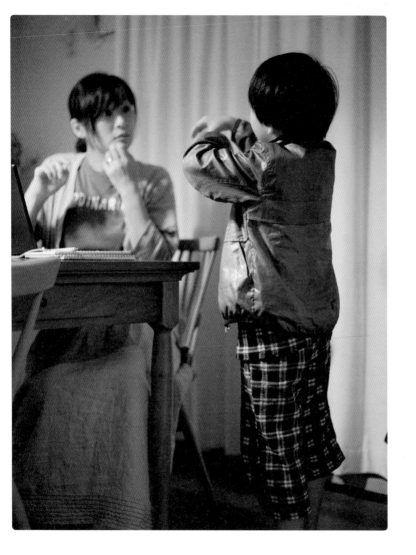

2010年7月7日（星期三）

　　小空恳求："织女和牛郎只有今天能见面，虽然现在是睡觉时间，我还是想去阳台上看看行吗？因为……因为夏天马上就要过去了。"阿达说道："当然可以啦，不过现在是夏天，可以不用穿外套，另外，夏天这才刚刚开始哦。"

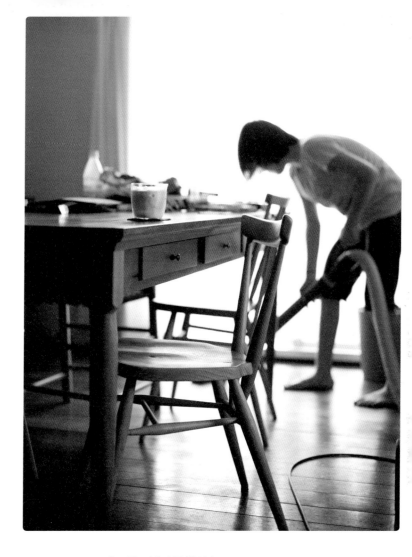

2010年7月11日（星期日）
　　一边教小海使用吸尘器扫除，一边享受我的欧蕾咖啡时间。孩子大了真是好啊。

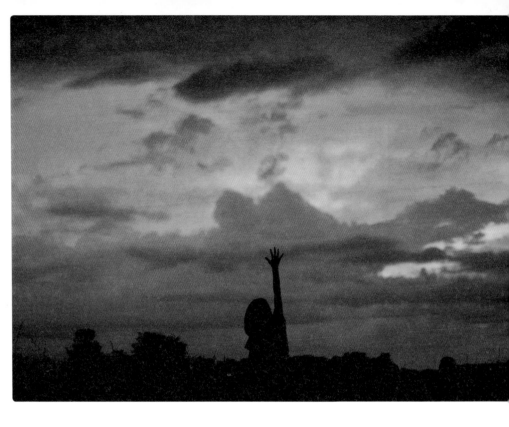

2010年7月19日（星期一）
梅雨停了。火红晚霞中的小海。

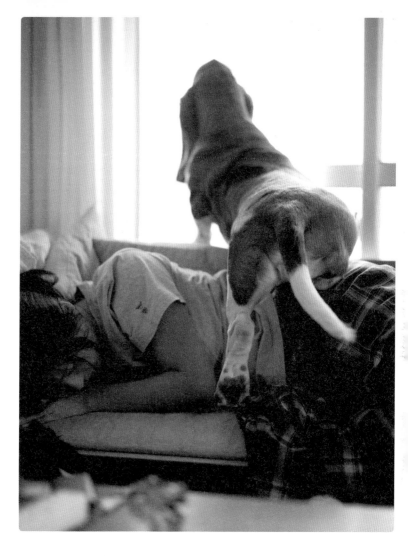

2010年8月4日（星期三）
老婆，这样了都醒不来。

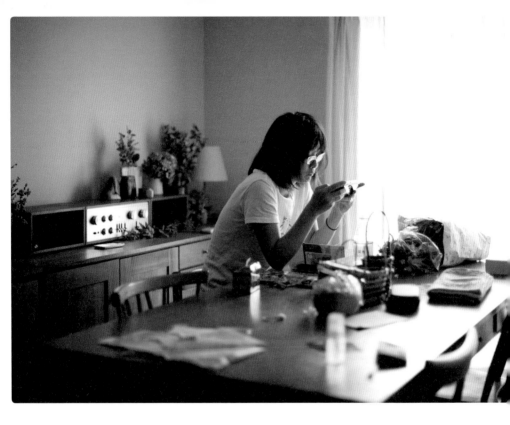

2010年8月11日（星期三）
老婆埋头"我的暑假"（一款游戏）逃避眼前的凌乱房间。

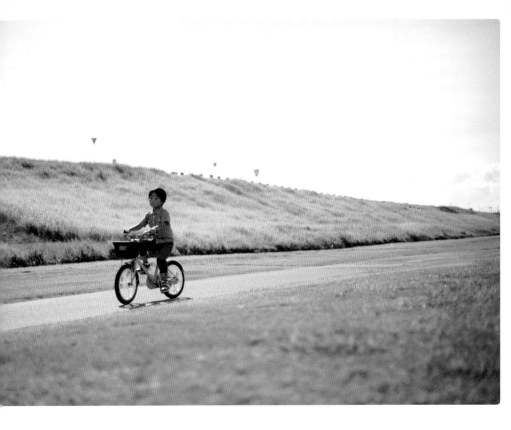

2010年8月18日（星期三）
卸掉了辅助轮。

2010年8月20日（星期五）
常春藤花环。

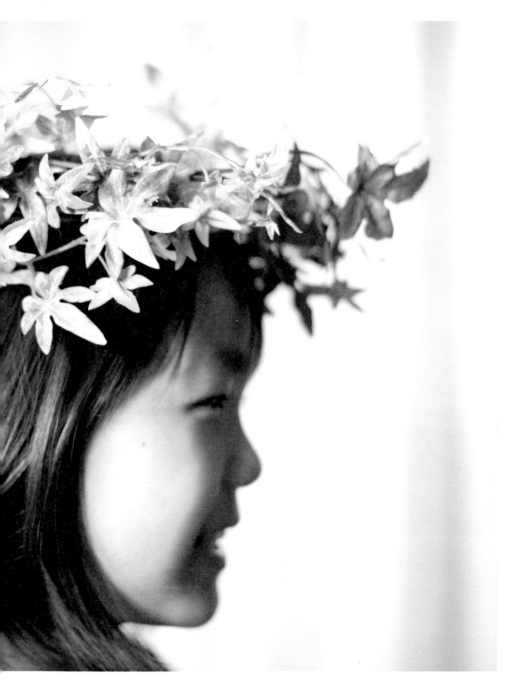

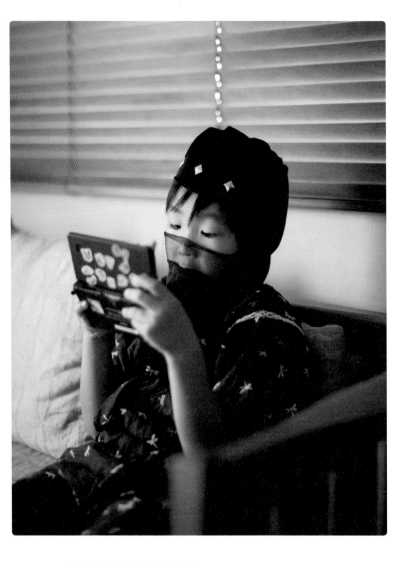

2010年8月28日（星期六）
休息中的忍者。

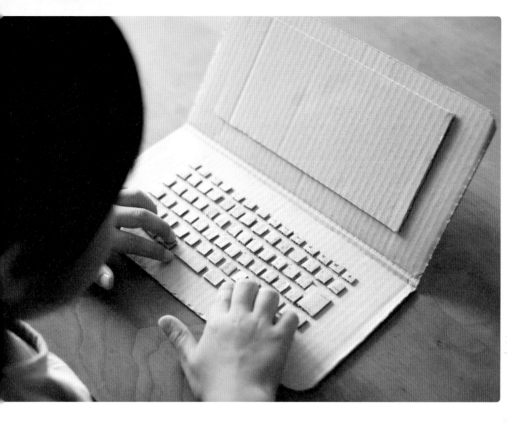

2010年9月13日（星期一）
手工制作的笔记本电脑。到底老婆要厉害到何种程度啊。

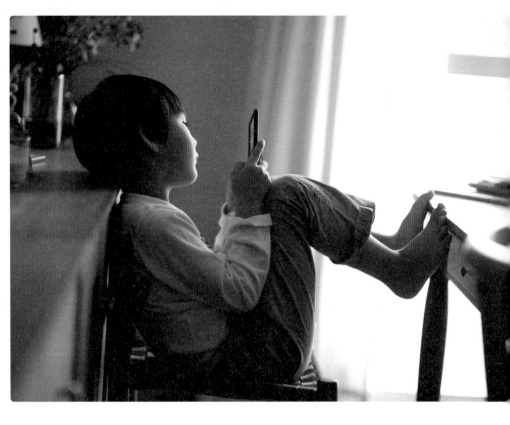

2010年9月19日（星期日）

老婆大吼一声："脚！！"小空立马正襟危坐之前的一秒钟。

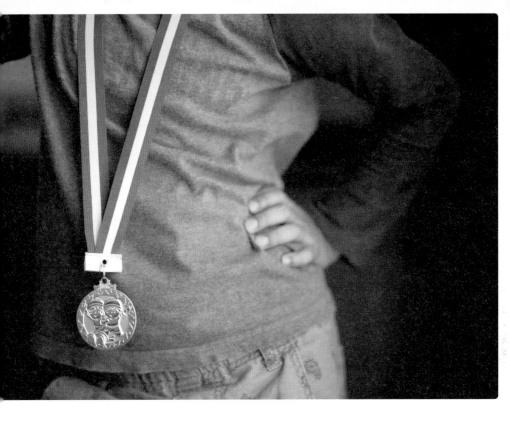

2010年10月12日（星期二）
今年也顺利参加了运动会。扬扬得意的小空。

2010年10月15日（星期五）
买了副眼镜。（老婆）

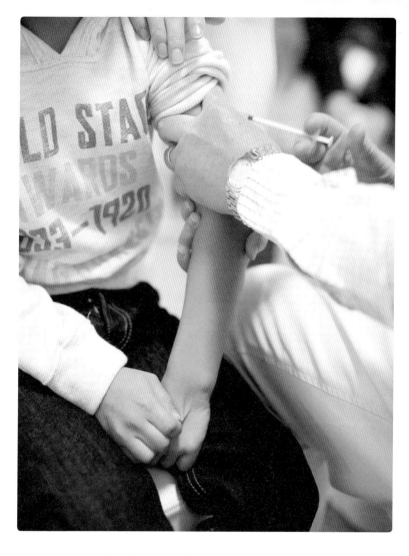

2010年10月20日（星期三）

　　终于能挂着笑容打预防针了。笑容的背后，是手背上的指甲抓痕。

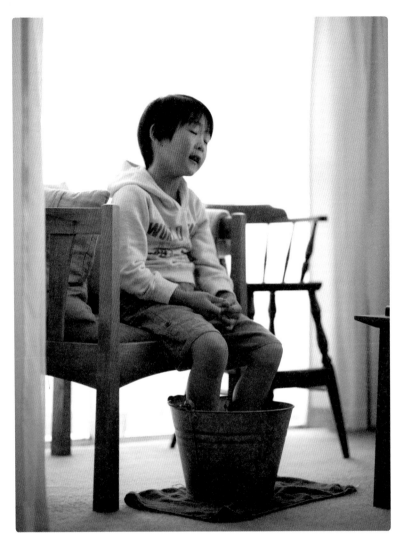

2010年10月26日（星期二）
幸福时刻。（足浴）

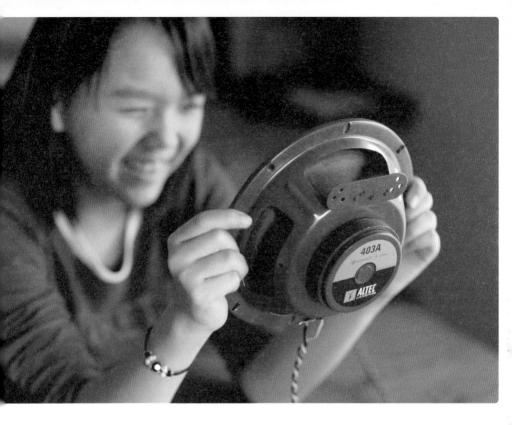

2010年10月27日（星期三）

梦寐以求的Artek403A（扬声器）。小海说："音质真的超好……"听的却是巡音露卡的《双重套索》，那是《VOCALOID》的电子合成声音啊。

（译注：巡音露卡是YAMAHA开发的《VOCALOID》音乐软件的虚拟人物。）

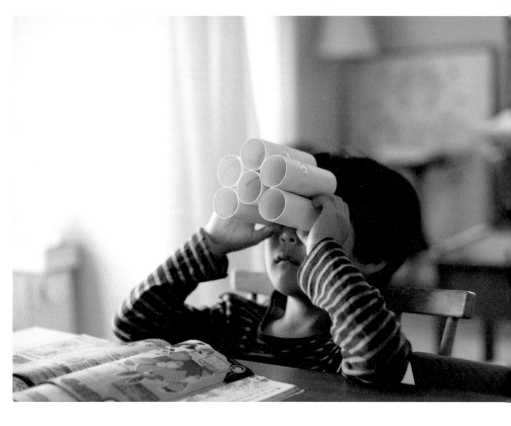

2010年10月31日（星期日）
"看得好清楚啊……这是望远镜！"哪哪儿都不对好吗?

2010年11月10日（星期三）
为什么往椅子脚上放爆米花呢？

2010年11月16日（星期二）

　　兴致盎然的我。可惜两个V字手势都被无情地剪切掉了，不愧是小海大摄影师。

2010年11月17日（星期三）

昨晚，小空说：“这是幼儿园的纸，很珍贵的，绝对不能浪费。”所以正在十分认真地用那张纸折飞机。嘿！

2010年11月25日（星期四）
河狸6岁啦。

2010年12月8日（星期三）

　"熊、猫！"笨蛋，被字数骗了，那是"停止"哦。

2010年11月30日（星期二）
去公园，赏红叶。

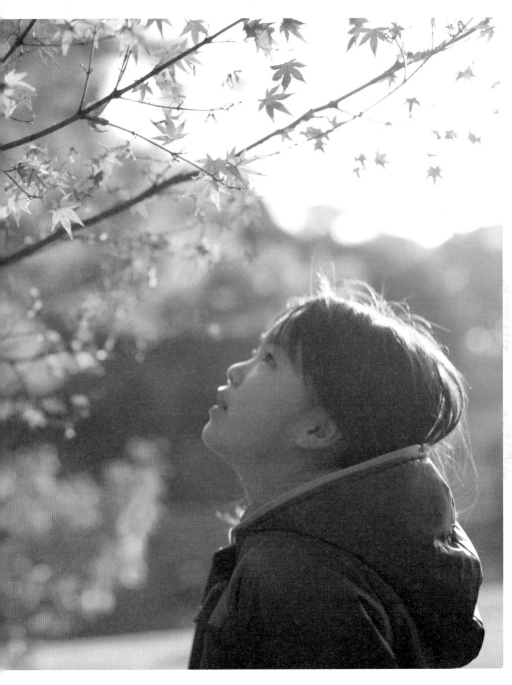

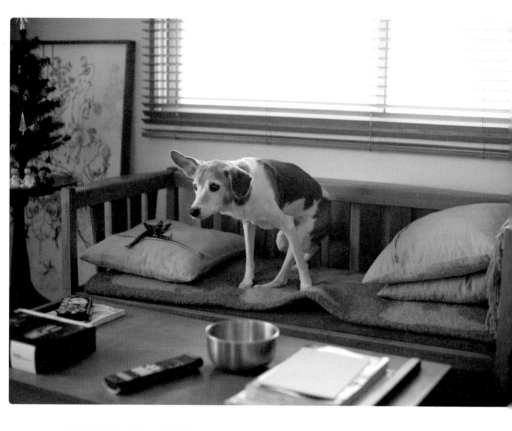

2010年12月18日（星期六）
蹲踞式起跑。

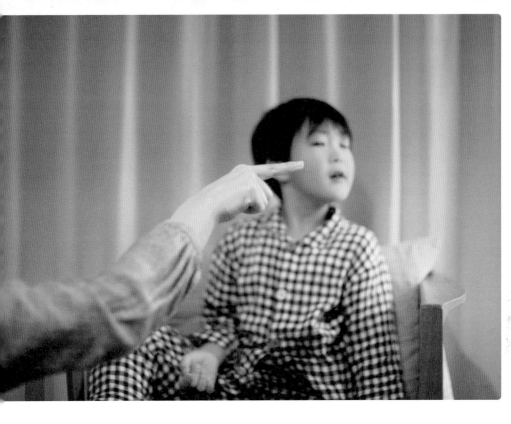

2010年12月20日（星期一）
"头向那边转！"无可奈何地将头转向那边的小空。

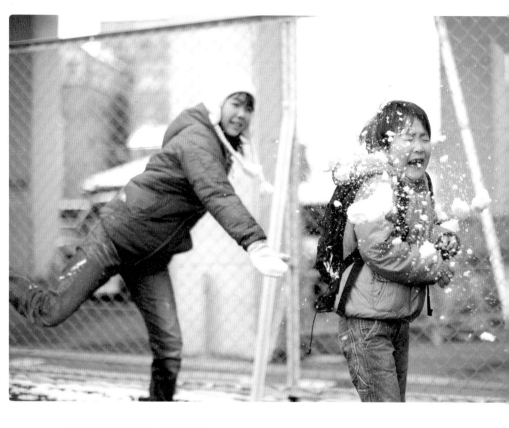

2010年12月26日（星期日）

无情无义的姐姐。

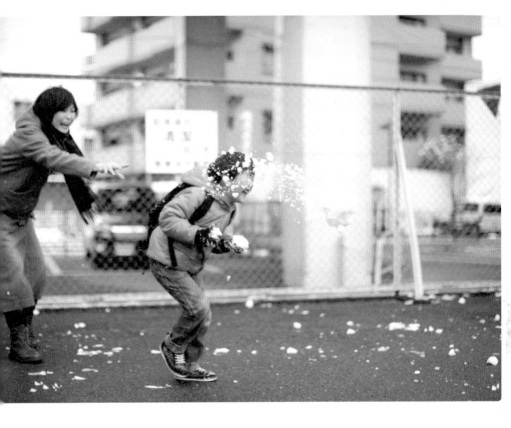

2010年12月26日（星期日）
原来是妈妈的遗传。

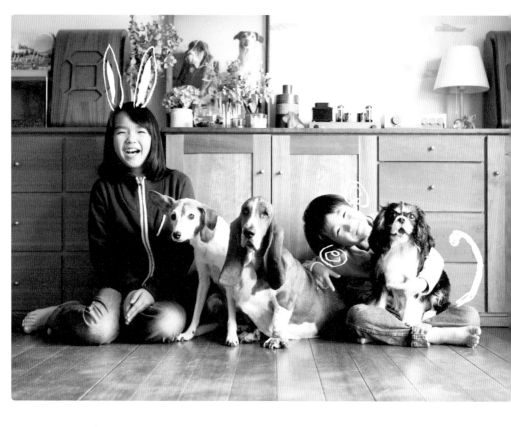

2011年1月1日（星期六）

新年快乐！新的一年还请多多关照！

2011年1月4日（星期二）
早上起来映入眼帘的一幕。散发出神圣光辉的早餐。

2011年1月6日（星期四）
无意间直接穿着旧衣服就出来迎接新一天的早晨的小空。

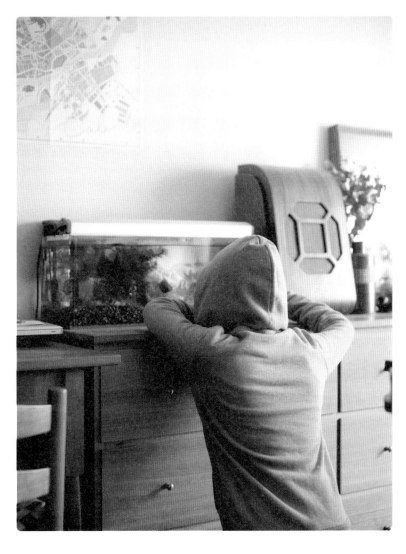

2011年1月10日（星期一）

鱼市。（老婆写下这几个字之后，一脸得意的样子）

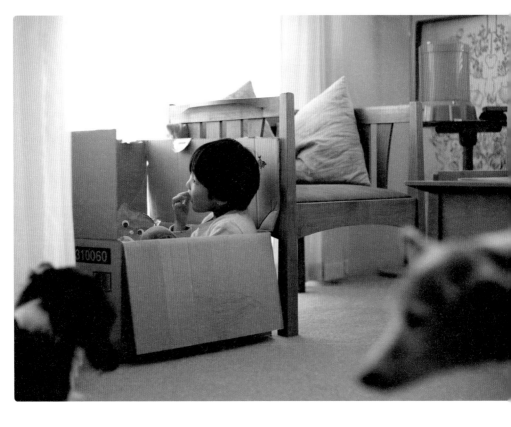

2011年1月13日（星期四）
住在这里面的第三天。说是"很舒服"。

2011年1月26日（星期三）
拉链拉过头。（小海）

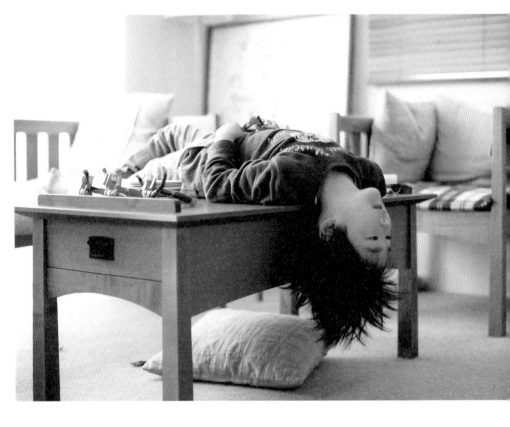

2011年2月7日（星期一）
这个样子看电视，到底哪儿好呢？

2011年2月15日（星期二）
今天的不可思议。我和小海的裤子一样长。

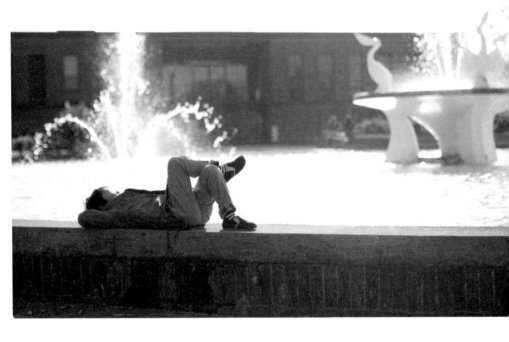

2011年2月20日（星期日）
在公园里超惬意的小空。

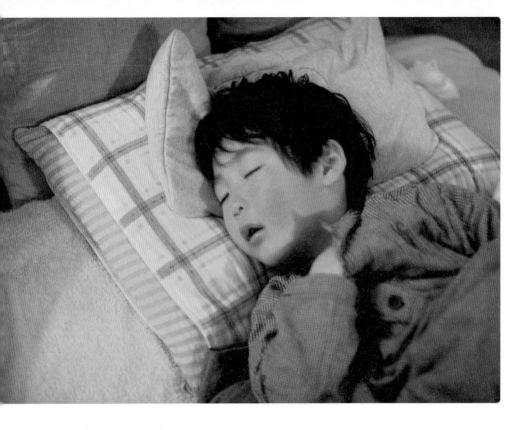

2011年2月24日（星期四）
深夜发高烧。那销魂的睡眠表情还是令人忍不住发笑。

2011年4月7日（星期四）

小空上一年级了。

2011年4月14日（星期四）
久违的小海和晚霞。

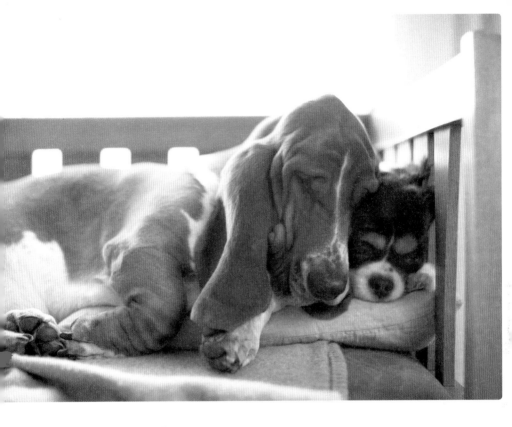

2011年4月15日（星期五）
可怜的音符！

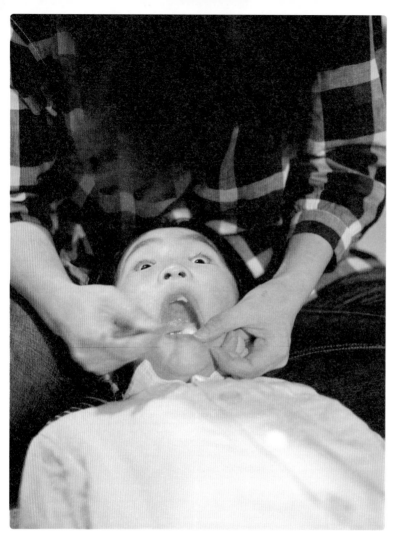

2011年4月19日（星期二）
恐怖的表情。（刷牙中）

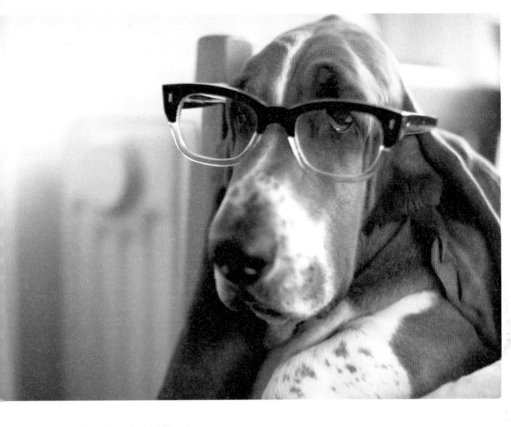

2011年4月20日（星期三）
老爷爷。

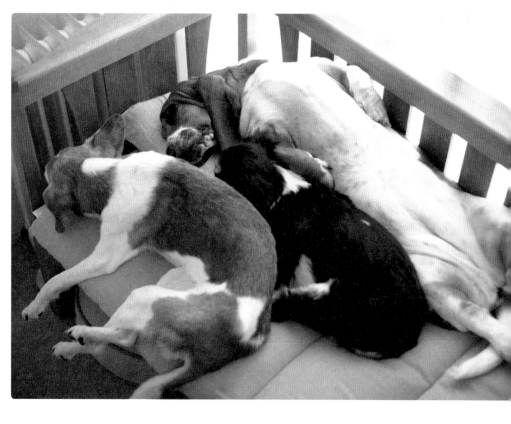

2011年4月26日（星期二）
午睡中的豆豆、音符和老爷爷。

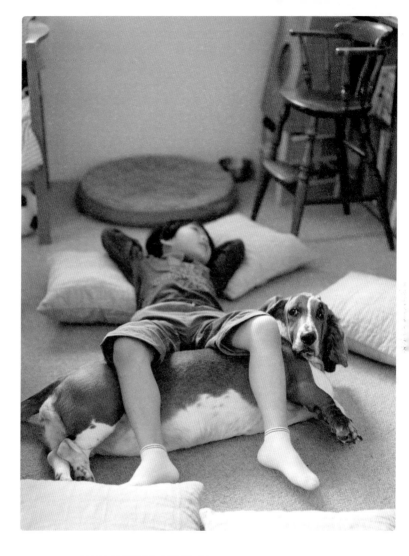

2011年4月27日（星期三）
悠哉游哉的人们。

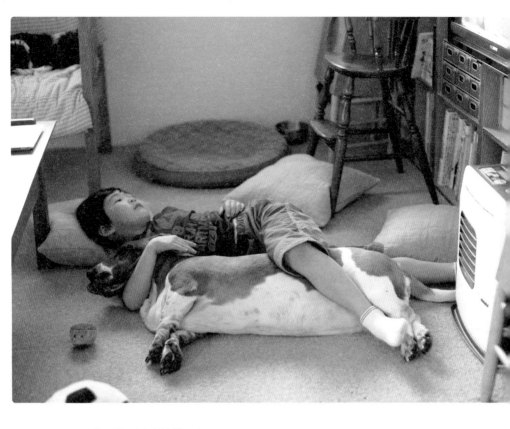

2011年4月27日（星期三）
10分钟之后。

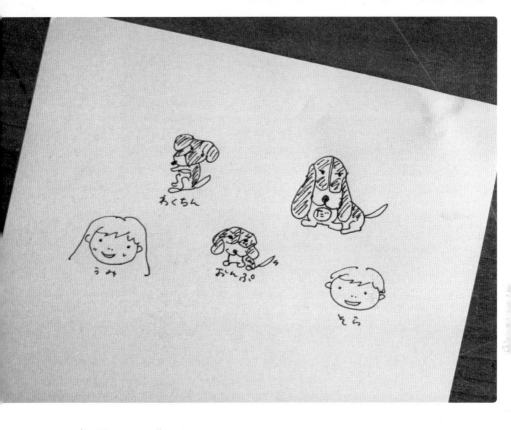

2011年4月30日（星期六）
老婆画的肖像画。

2011年5月3日（星期二）
即将关上的门，里面是糯米团绝望的脸。（负责看家）

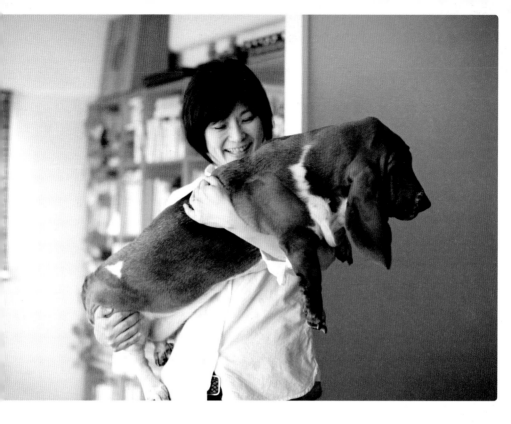

2011年5月30日（星期一）
比小空都重。

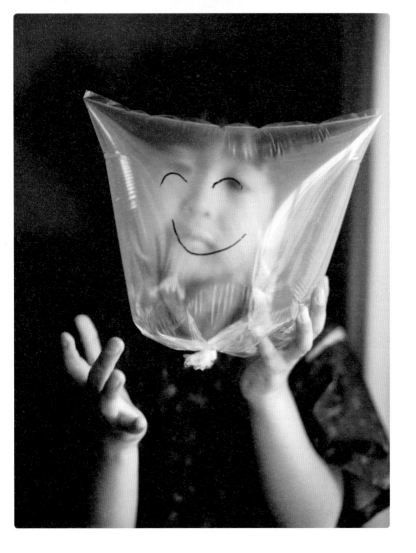

2011年6月25日（星期六）
有点恐怖。

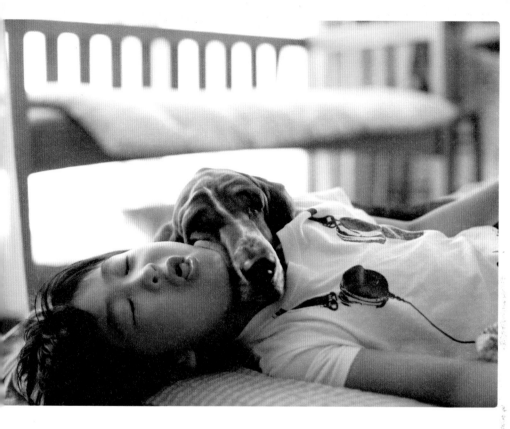

2011年6月30日（星期四）
亲密伙伴。

2011年7月5日（星期二）

刚刚做完作业，几乎同时立即就睡着了，真不敢相信。

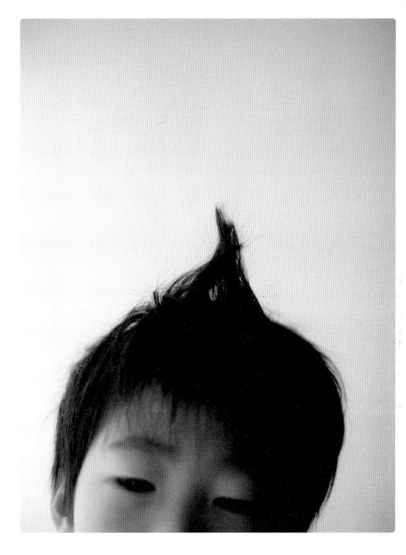

2011年7月20日（星期三）
今天的睡后发型。

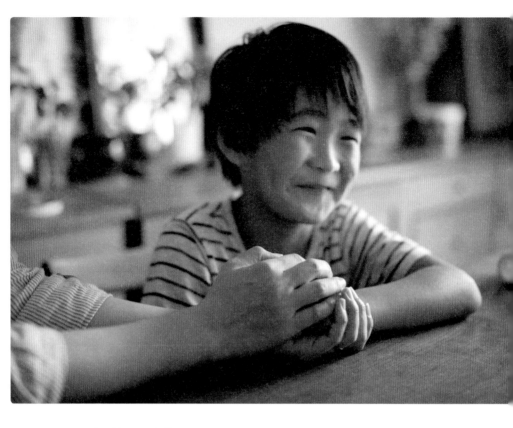

2011年8月3日（星期三）
被老婆捂住双手，就不会做加法的笨蛋。

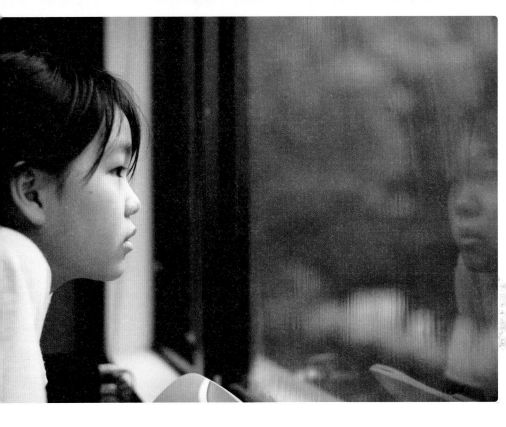

2011年8月12日（星期五）
雷阵雨。

2011年8月18日（星期四）

洗东西小偷。（别人快洗完时出现，把别人的功劳据为己有）

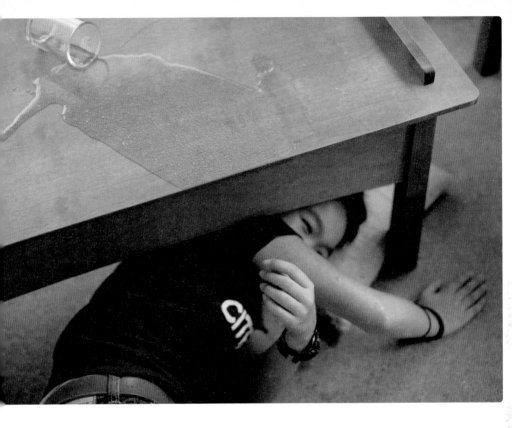

2011年8月27日（星期六）
小空打翻的汽水，滴落在不知为何在桌子下午睡的小海身上。

2011年9月2日（星期五）

做数学作业中。得数超过10，就需要动用脚趾头的小空。

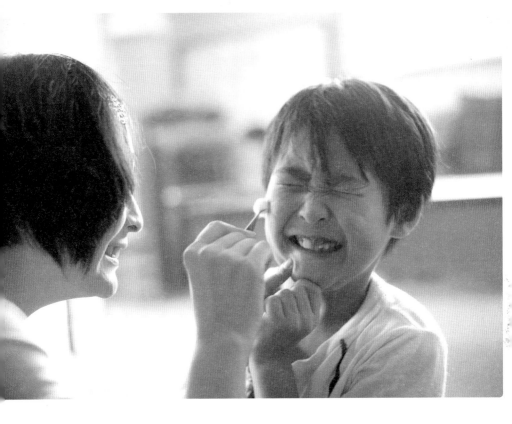

2011年9月12日（星期一）

摔倒了。

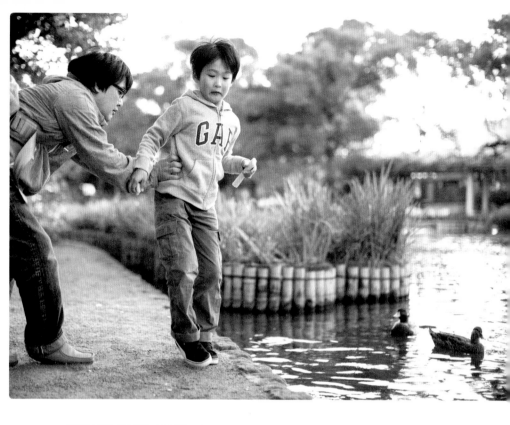

2011年10月10日（星期一）
偷偷推他一把。

2011年10月13日（星期四）
看到蜘蛛，张口结舌的小海。

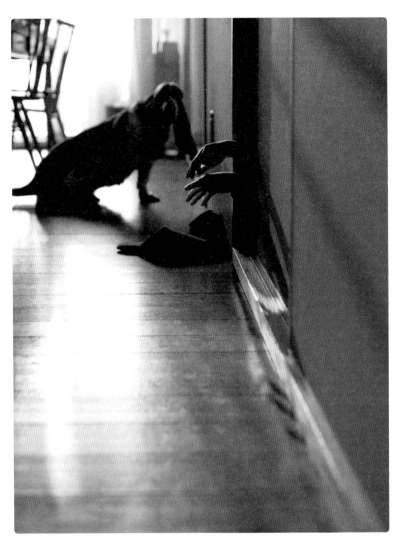

2011年10月14日（星期五）
被吓了一跳的糯米团。（小空早上醒来呼唤糯米团，伸出了两只手）

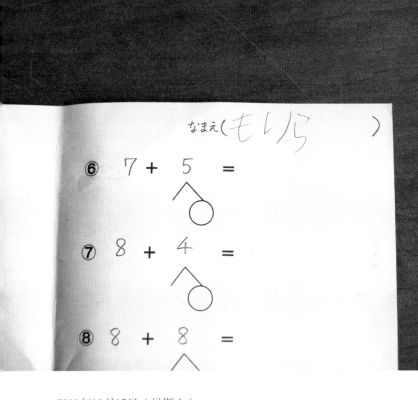

なまえ（もいら　　　）

⑥　7 + 5 =

⑦　8 + 4 =

⑧　8 + 8 =

2011年10月15日（星期六）
今天的不可思议。小空缩写了名字。

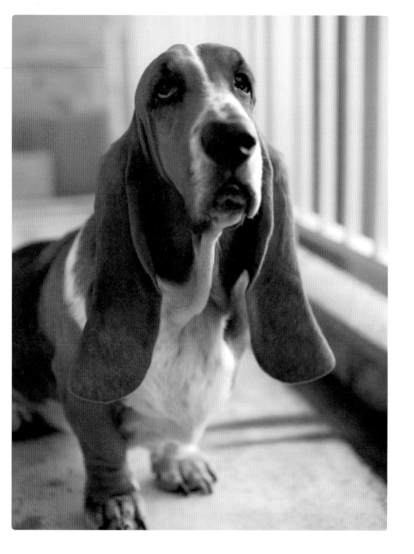

2011年10月18日（星期二）
映着朝霞的糯米团。

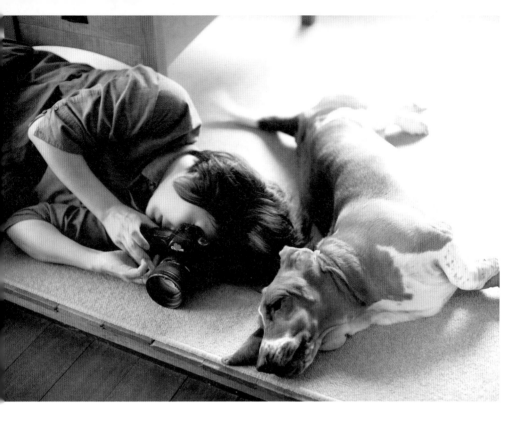

2011年10月22日（星期六）
正在给音符拍照的老婆和糯米团。

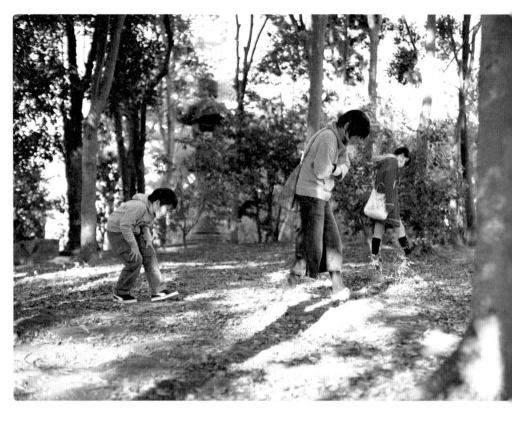

2011年10月26日（星期三）
栗子勘探队出动。

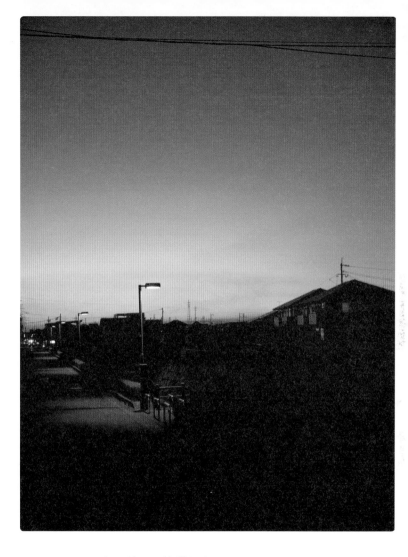

2011年11月3日（星期四）
从药店停车场看到的晚霞。买了滴鼻液回家。

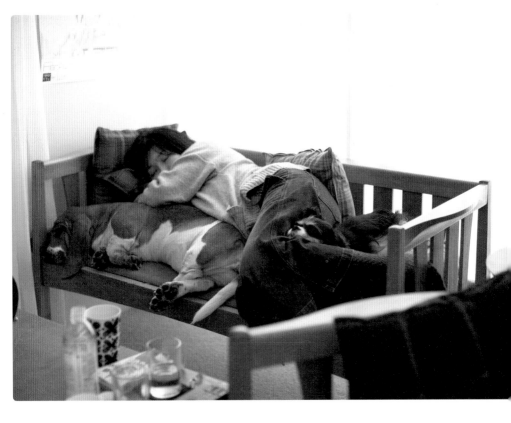

2011年11月4日（星期五）
挤吗?

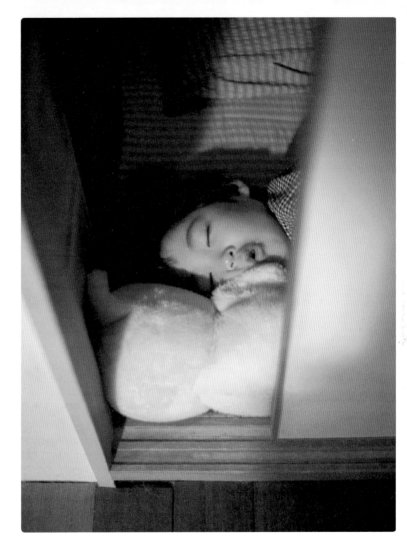

2011年11月13日（星期日）
晚安，歪脸男。

2011年11月17日（星期四）

小空得到了一个商务用的随身笔记本。每天都不忘记笔记。

穿好衣服，接下来，上厕所，接下来，洗脸，接下来，整理头发，接下来，整理要带的东西，接下来，吃早饭，接下来，刷牙，接下来，准备出发，接下来，出发，接下来，学习，接下来，作好明天的准备，接下来，取来拼字玩具，接下来，拼字，接下来，玩游戏机（wii），接下来，记笔记，接下来，玩游戏机（wii）。

小空你辛苦了！

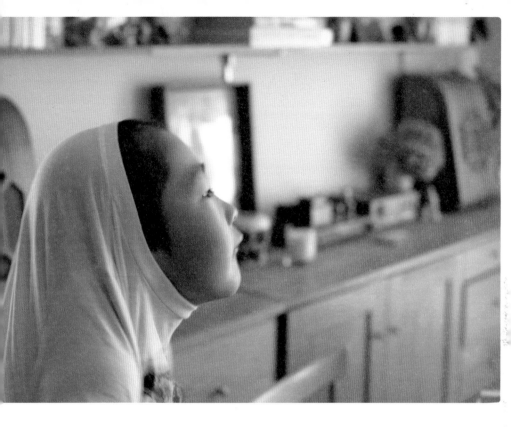

2011年11月22日（星期二）

不想上学的精灵。

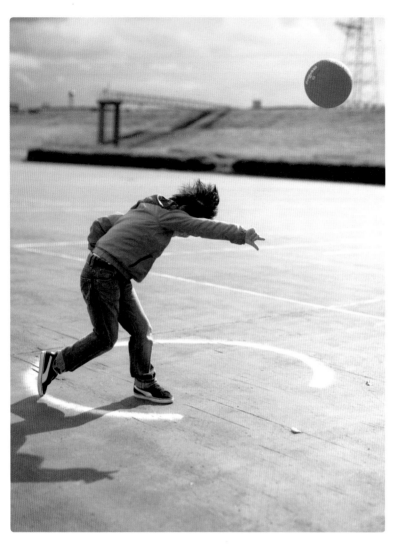

2011年12月3日（星期六）
乍一看明显是在跳舞。（其实是在投球）

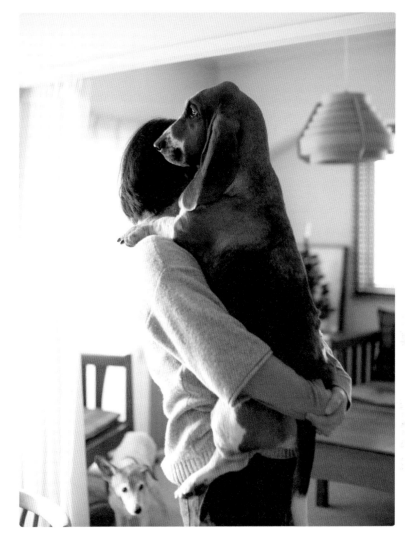

2011年12月14日（星期三）
黄昏。

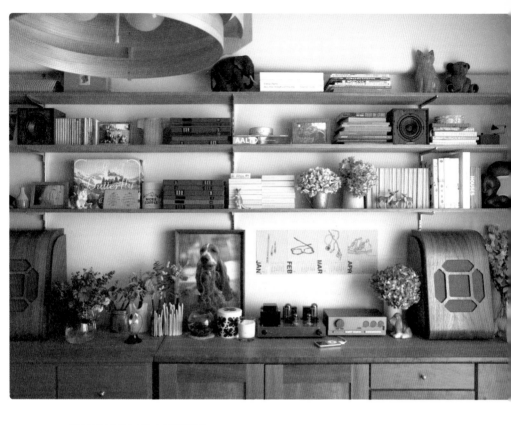

2011年12月16日（星期五）
做了架子。

2011年12月17日（星期六）

　　虽然狗狗的心思我们永远不懂，但是这种眼神、这种手势，没错，一定是想说："摸摸我的肚子吧。"

2011年12月19日（星期一）

打哈欠。

2011年12月27日（星期二）

老奶奶一定觉得冬天的雨很冷。

（译注：指年龄最大的豆豆）

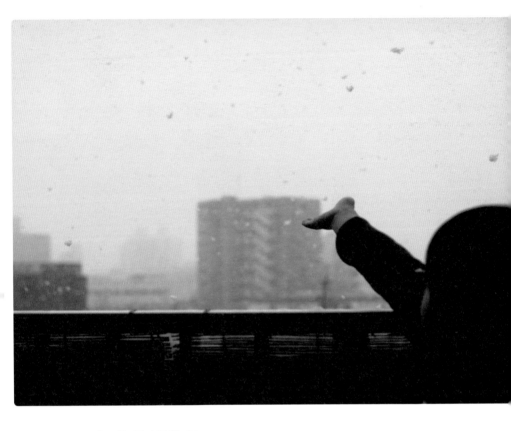

2012年1月4日（星期三）
在阳台上救雪花。

2012年1月10日（星期二）

小空蜕下的壳。

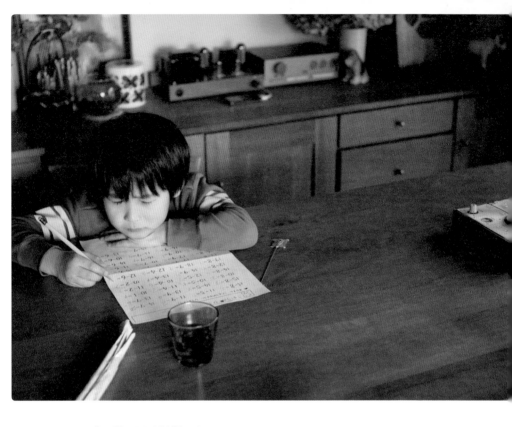

2012年1月13日（星期五）
今天的不可思议。不爱做作业，竟然坐着睡着了。

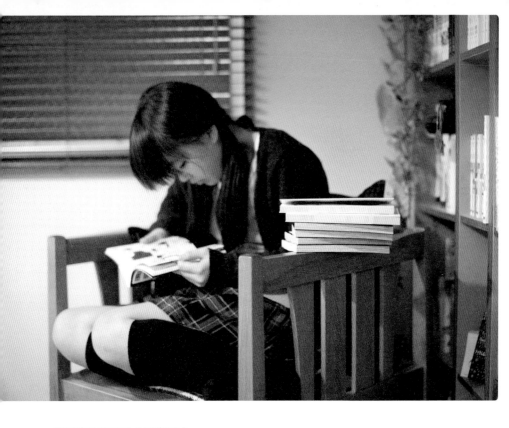

2012年1月20日（星期五）
睡着醒着都是漫画。

2012年2月3日（星期五）
完全被妖怪附体的鬼婆。

2012年2月18日（星期六）
想偷偷钻进我的被窝的糯米团。屁股露出来啦。

2012年3月19日（星期一）
天气很好，叫上小空一起去散步。将镜头对准天空时，一对鸽子飞了过来。

2月份豆豆去世了。
终年17岁，它陪我们度过了很长的时间。
谢谢，豆豆。

2012年3月20日（星期二）
海鸥，早上好。

2012年3月21日（星期三）
狮子。（锅垫）

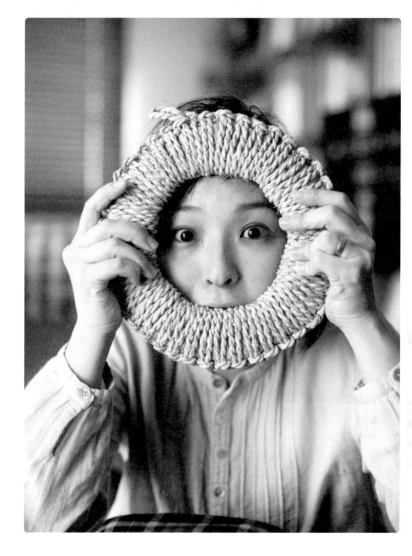

2012年3月21日（星期三）

妖怪。

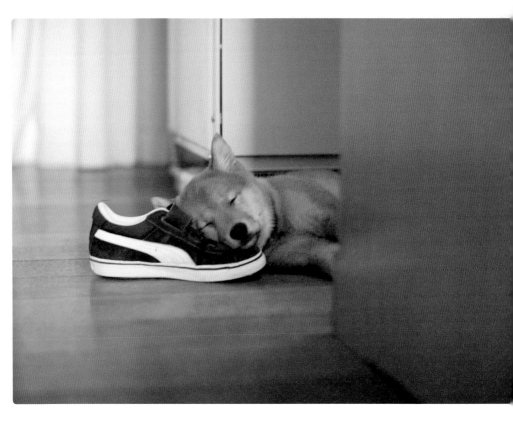

2012年3月23日（星期五）
从玄关偷来小空的鞋。晚安。

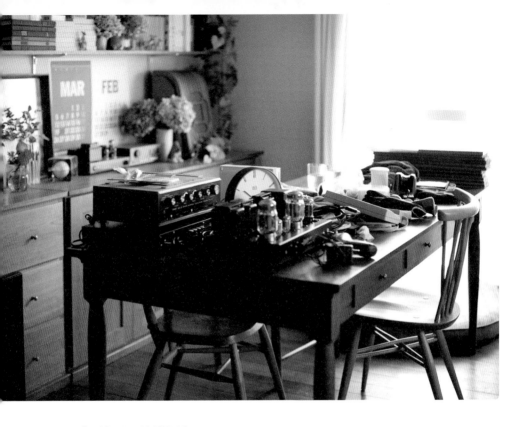

2012年3月25日（星期日）

正在进行大改造。充满乐趣。（最大的爱好）

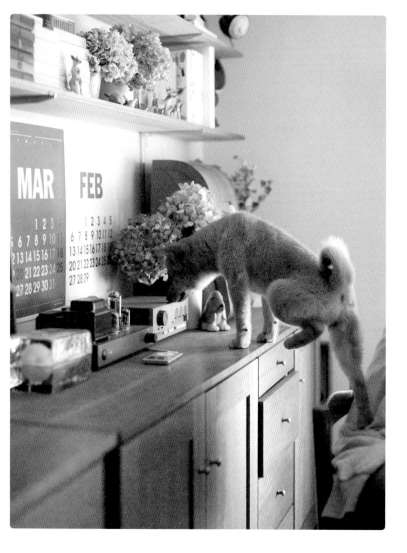

2012年3月30日（星期五）
蹑手蹑脚。

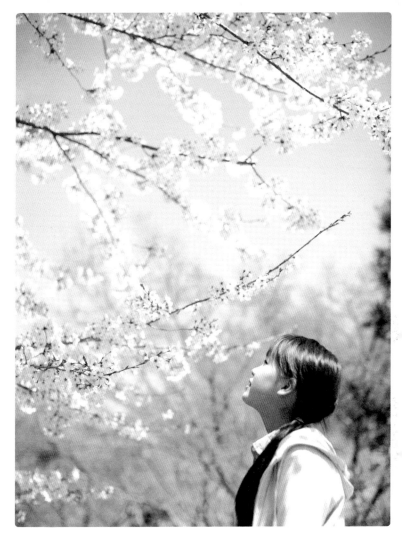

2012年4月5日（星期四）
天气晴朗，樱花很美。

家庭日记 3
追记

文：阿达、森友治

豆豆

从我们的学生时代开始，豆豆就一直与我们生活在一起。今年 2 月份，豆豆去世了，终年 17 岁。豆豆长得很漂亮，陪我们一起度过了很长的一段时光。虽说我们心里都明白，我们和豆豆总会有分别的一天，但当这一天真的来临时，我们比想象中更加难过。

豆豆刚刚离开的那些日子，我们一直觉得很寂寞，脑海中浮现出 17 年间的每一天，对我们来说，都是充满爱的、珍贵的回忆，和豆豆在一起的每一天，都让我们的心里觉得温暖。

在豆豆刚满 12 岁时，糯米团来到家里，当时糯米团才刚刚出生不久，豆豆教了糯米团很多事情。糯米团把当时从豆豆那里学到的东西，都教给了最近刚刚新加入的海鸥。对于刚刚加入的天真的、不懂事的、调皮捣蛋的小海鸥，糯米团表现得相当宽容。

当时糯米团还很小，每天 24 小时跟在豆豆身边，豆豆为了防止踩到糯米团，走路时总把自己的长长的腿弯起来，走路的姿态变得很怪异。不管上厕所，还是睡觉，糯米团总是跟着豆豆。渐渐地糯米团的身体越长越大，体重也增加到豆豆的 3 倍之多。尽管如此，睡觉时，糯米团还总是紧紧倚着豆豆，钻到豆豆的身体后面。

现在，糯米团去厕所时，海鸥一次不落地总是跟在它身后，糯米团喝水时，海鸥从旁边冲过来，抢占了糯米团的地盘，糯米团也总是静静地等待海鸥喝完。虽然海鸥并不是自己亲生的，但是糯米团的表现看上去就像亲生母亲一般。

看着这些狗狗的样子，我们会不由自主地反省自己的日常言行。

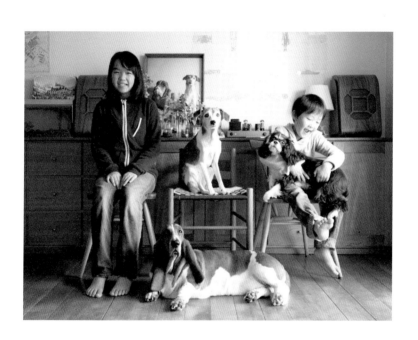

狗

　　家里现在有 3 条狗狗，3 条全是母狗，犬种和年龄各不相同。虽说它们之间不怎么会打架，但也不能完全说是和睦相处。它们与我们一起生活，健康地度过每一天。

　　经过仔细观察，我发现狗狗也有各自最喜欢的家人。比如，豆豆似乎最喜欢我和老公。只有在闲暇时才有兴趣搭理小海和小空，平时对孩子们总是一副严肃的面孔。

　　而糯米团，最喜欢的一定是小空了。和小空玩耍时，糯米团的表情看起来总像它小时候的样子，听到别人叫小空的名字，糯米团便会摇起尾巴，两眼泛光，和平时的它完全不一样。在小空看电视或者玩游戏的时候，糯米团也会把身体的一部分紧紧地挨着小空。

　　新加入的柴犬海鸥，最喜欢的一定是小海。小海在房间里走动时，海鸥的目光紧紧地追随着小海。早上，在谁也没有起床之前，海鸥会叼着一个中意的玩具，坐在小海房间的推拉门外，等着小海醒来。小海的闹钟一响，就会一边汪汪叫着（实际上因为嘴里叼着玩具，基本上发不出来什么声音），一边使劲地摇着尾巴，等着小海出来。还有，小海的闹钟响完，15分钟后我的手机铃声一响，海鸥就会叼着我的拖鞋，偷偷看看还在睡觉的我，把拖鞋朝我脸的方向扔过来。每天如此。

　　至于音符，让我们有点捉摸不透。有客人来时它很高兴，看到家里人外出回来时也很高兴，这两种高兴劲儿完全没有分别。作为主人，心里稍稍有点失落。今天我在玄关收快递，音符一直在我的脚边小声哼叫，对着快递员拼命摇它自己的屁股和尾巴。这个八面玲珑的家伙！

福田

　　小空 5 岁了，到了上小学的年纪，我想应该一点一点地开始作些相应的准备，于是我问他："首先，家里人的名字你都会说吗？"小空回答道："姐姐的名字是森小海，爸爸的名字是森先生，对吧？也叫……森友治。妈妈的名字嘛，森……森……森福田！对吧？"

　　福田，连我婚前的姓氏都不是。算了，只要他会说自己的名字就行了。名字到此为止，我开始教他家里的电话号码。练习了很多遍，最终，以小空气冲冲的一句"我不会再说这些数字了"而告终。

　　之后没过多久，一天，小空来到厨房，大声跟我说："阿达，快看快看！"紧接着低头深深鞠了个躬。抬起头后，他说："看，这叫 qugong（鞠躬）。"我说："嗯，是jugong（鞠躬）。"小空："对，qugong。"我纠正道："不对不对，不是 qu，是 ju。"小空又说了几遍，还是"qugong"。看起来一旦记住的东西，要纠正真的很困难。算了，以后他一定会自己改过来的。我这么想着，就对他说："对对，是 qugong。"不想，他却一脸严肃地说："不是 qu，是 ju！"说完，转身离开了厨房。正在准备晚餐的我，费了好大力气才将瞬间涌起的怒气平复下去。

　　大概一年之后的一天，我对已经是小学生的小空说："小空，这个怎么说来着？"接着我低头鞠了个躬。小空停下手中的作业，脱口而出："是问候吧？"我想问问他有没有

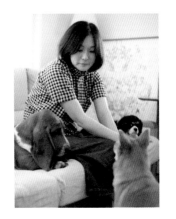

其他的说法，但是一想到这样做会束缚他的思维，就没有再继续问下去。

　　未来短时间内，我被叫作"福田"，也没有什么大不了。总有一天，他一定会改过来。

漫画

　　不知不觉间，12 年过去了，小海转眼之间已经是个中学生了。照这样下去，中学 3 年时间，也会转瞬即逝吧。

　　不知从什么时候开始，小海已经长大到能穿我以前穿过的衣服了。什么时候身高会超过我老公（164.5 厘米）呢？

　　虽说比以前大了，可还是像以前一样爱看漫画，只要一有时间就埋头看漫画。

　　有一年冬天的一天早上，天气很冷，小海没有开暖气，只穿着一件睡衣，一直在看漫画。我对她说："漫画可以看，不过一定要让身体暖和起来，不然会感冒哦。"从第二天开始，小海会将屋里的暖气打开，套上绒线衫，再看漫画。似乎是感觉到在温暖的房间里看漫画是一件惬意的事情，几天之后，她甚至坐在厨房的椅子上，烧好开水，泡杯红茶，用多士炉烤好面包，边吃早饭边看漫画。其间，会顺便把要带去学校的水壶灌满（包括小空的），让后起床的我，轻松了许多。

　　就这样，冬天过去了，春天过去了，马上就是春夏之交的季节。我发现最近小海不怎么待在厨房了，不烧开水，也不灌水壶了……我觉得奇怪，偷偷地去孩子们的房间看了一眼。小海倒是起来了，正开着电风扇，在凉爽的房间里，像以前一样惬意地看漫画。

　　我不禁感慨，如果喜欢一样东西，不管怎样都能想办法坚持下去啊。

石头

　　某个星期日，小海很少见地要出门，我和小空站在门口送她时，小空忽然吵闹着要一起去。想办法送走小海，我问闷闷不乐的小空，要不去公园？或者看电视？小空说："我想去一个地方。""小时候去过的一个地方，不记得叫什么名字了，有星星的一个地方！"我想了想，他说的应该是天文馆。今天是星期日，一定人很多，虽然觉得很麻烦，还是下决心带着小空坐上公交车出发了。

　　到了天文馆，果然不出所料，很多家长带着孩子一起来，人非常多。为了防止走丢，我拉着小空的手向入口处走去。在售票处，我掏出钱包正准备买票，小空向周围看看，忽然高兴地说："对，就是这里，就是想来这里！"说着，向售票处对面的小卖店跑去。在小卖店一角的矿石柜台前，小空抑制不住兴奋："哇，太棒了，好喜欢啊，阿达，能给我买一个吗？"小空的脸微微发红，小小的鼻翼一张一合，十分有趣，我不假思索地答应了。小空把并排放在一起的矿石一块一块拿起来，放在手里细细观察，出神地看着，接着叹口气，眼睛又被旁边的矿石吸引过去。10分钟……15分钟……时间一点一点过去。

　　就在小空挑选这些石头时，天文馆的表演时间到了。小朋友们手里攥着票，一个接一个向天文馆的入口处走去。我问小空："我们先去天文馆怎么样？"小空说："哎？要进里面去？我觉得里面黑黑的有点害怕，不想进去。妈妈想要进去的话就去吧，我就在这里等你。"我问道："不是你说想来看星星的吗？不进里面去看吗？"小空："我想来的就是这里，就是想看这些石头啊。"噢，原来是这样，我才明白过来。我决定遵从小空的想法，对他说："那好，妈妈等你，你挑选好了之后就告诉妈妈哦。"

　　不知道过了多长时间，小空一脸兴奋地说："就要这个了。"我付过钱之后，小空前所未有地向小卖店的售货员毕恭毕敬地鞠了一躬，说了一声谢谢！

　　回家的路虽然有点远，我们还是决定边散步边走回去。

　　小空把刚买的叫作蓝色方解石的矿石放进裤子口袋里，问我："这块石头叫什么名字来着？蓝色……"我告诉他，是蓝色方解石。可是重复了很多遍"那个……蓝色……"之后，

还是说不全。步行了大概 20 分钟，终于快到家了。路上小空的手一直紧紧地握着口袋里的蓝色方解石。小空对我说："妈妈，今天真是美好的一天。谢谢妈妈。"小空的鼻翼又微微张开了。是啊，美好的一天……正好到了午饭时间，我从快餐店买了外带食物，向家的方向走去。

　　傍晚，小海手里拿着一个纸袋，带着心满意足的表情回来了。我对小海说："回来啦，银魂高中文化节怎么样啊？"小海开心地笑着说："嗯，很开心！"噢，这样啊。今天果然是美好的一天！

扬声器

老公的兴趣之一，就是音响。只要一有时间，就开始制作扬声器或者扩音器。做的东西不同，所需要的时间也不同，但都会利用周末的时间，一点一点制作。扬声器制作完成之前的过程，大概都是这样的。

休息日的早晨，主动打扫房间，做好早饭，照顾狗狗。将近中午时，会提议说："午饭我们去外面吃吧。"去他瞄好的家居商城附近的家庭餐厅，欢乐地吃过午饭。

接下来，去 DVD 出租商店，给孩子们租 DVD，或者问问小海最近有没有什么想要的漫画，处理好各种各样的事情。接着，问我"家里有没有什么需要添置的"，顺势指向家居商城的方向，说，"要不要去看看？"

把车停在家居商城的停车场，问一声："我……我先去卖木材的地方看看好吗？"就迫不及待地小跑着去了 DIY 木材商店（这么着急，可能是因为木材切割需要一定的时间）。等我挑好要买的东西，在收银台边准备结账时，就见他抱着木材走过来，把自己挑好的磨砂纸也放在购物筐里。

像是去外面兜了一次风。回家以后，各自开始做自己喜欢的事情。突然门铃"叮咚"一声响了起来。"咦，今天有什么东西送过来吗？"老公自言自语嘟囔着，一边抱着笔记本向门口走去。送来的原来是外层板（切割得很薄的木板）。打开包装箱，老公抑制不住得意地对孩子们说："看，颜色不错吧。"接着，便开始了今天的工作。晚饭之前，大抵就能将木材用邦德胶水黏合并组装在一起。他清楚地知道，如果到了晚饭时间，餐桌上还是乱成一团的话，必定会引来一场家庭风暴，所以都会在晚饭之前将桌子收拾干净。

心不在焉地吃过晚饭，他会主动地帮助洗碗，再帮我泡杯咖啡，说："马上、马上就做好了，我再接着做一会儿好吗？"接着，便专心地用磨砂纸打磨已经组装好的木箱。为了不让木屑飞得到处都是，他一般都会在房间的角落里施工。但是，他的这个想法一般都不能达成，3 条狗狗会先后靠近他，脚底沾上木屑，然后在房间里走来走去，房间里到处散落着木屑。这时我便看不下去了，我会先帮狗狗将脚底擦干净，然后打开吸尘器，向老公施工的地方进攻。这就是本日施工结束的信号。

之后，他会利用每天上班之前的一小段时间，或者休息日悄悄早起，将木箱打磨好，贴好外层板，再一次打磨，接着再刷上自然色的涂料，把扬声器组件安装好，便大功告成了。

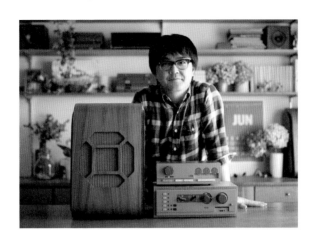

　　老公的兴趣爱好很广泛，但是我们俩几乎没有共同爱好。对于以后的生活，这样可能不太好，所以有一段时间我被迫一起帮忙。老公抱来吸音材料（扬声器里面的看起来像棉花的东西，类似于羊毛），对我说："一小会儿就好。"让我坐下，开始反复试听。说实话，我对声音的差别完全摸不着头脑。最后，我都会遵循他自己的意见（因为，如果我提出了相反的意见，他会烦恼很长时间，这样太麻烦了）。

　　吸音材料的使用量终于确定下来，看着老公不胜愉悦的表情，我想，这件事完全不像是在我们家里能做的事情，因为住处周围车来车往，旁边还有一条电车线路。一定是在制作的过程中，有很多乐趣。不过，最近他也有烦恼，"虽然还想再制作一些扬声器，可是家里好像放不下了……"

　　借着这篇文章，我想对老公说：

　　家里的扬声器已经足够足够多啦！

　　　　　　　　　　　　　　　　　　　　　　　※ 照片中的扬声器是买的。（老公访谈）

房间布局示意图

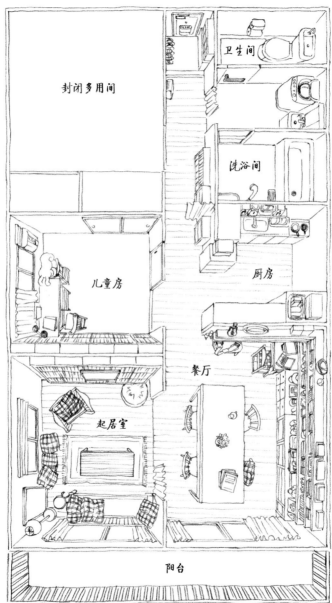

封闭多用间

卫生间

洗浴间

儿童房

厨房

餐厅

起居室

阳台

凡是来家里做客的人，都会不约而同地惊呼："比想象中要小啊！"房子是租住的公寓楼，房龄已有25年，下面我为大家介绍一下房间的布局和家具的配置。

【餐厅】相对于起居室和沙发，我更喜欢餐厅和餐桌，所以这里是我最喜欢的地方，也是拍摄照片最多的地方。虽然是租来的房子，但无论如何还是想自己铺地板，所以选了铺地板专用的南洋木材（龙脑香），按照房间的宽度（约2.5米）切割好后铺了上去。因为只是简单地铺了一下，所以有些地方踩上去会有"咯吱咯吱"的声音。墙壁上的置物架，使用了商店常用的金属部件（很便宜）固定，木板用的是常用于铺地板的南洋木材（廿巴士），颜色看上去非常漂亮。窗帘使用了正宗的帆布，加遮光帘。虽然会有些遮挡视线，但是在拍照时如果需要调节光线，窗帘是最为方便的，所以餐厅的窗帘无论如何不会去掉。

【起居室】虽然称作起居室，但是实际上只是个10平方米左右的日式房间。大家在这个房间待着的时候都很放松，所以拍出来的照片也都是放松、惬意的。起居室的地面也像餐厅一样，用龙脑香木材铺了地板。买了无印良品的可拆装格子，组合成一个靠墙的书架，墙面上安装了壁挂电视。窗户很小，上面安装了木制百叶窗，这是个不可多得的珍宝，光线经过木条的反射进入屋内，拍出来的照片能够呈现出一种温暖的感觉。另外，晚上铺开床铺，这里就变成了我和妻子的卧室。房间很小，若要想最大限度地利用，床是一定不可取的，所以同时，床也是我们的一个永远的憧憬。

【儿童房】很少会在日记中出现的一个房间。面积只有6.6平方米左右，今后的几年，对于孩子们来说也是一个严峻的考验。准备用帘子平均隔成两个空间，先想办法克服（对付）一下。孩子们，委屈你们了。

【厨房】在我们家历史上受到不公正待遇最多的地方。刚刚结婚时，曾经把冰箱、微波炉、电饭锅这些应该放在厨房的东西放了封闭多用间（如下），每次做饭时都要来往穿梭于两个房间之间（因为把这些东西放在厨房会带来令人讨厌的生活气息……傻瓜！）现在，厨房和餐厅之间，用一个高至房顶的餐具架隔离开来，空调的冷气完全无法到达厨房，一到夏天厨房就变成了热带雨林。好在，在厨房安装了真空管音响和扬声器，听着舒缓的音乐，聊以缓解吧。

【封闭多用间】进入式壁橱兼仓库兼晾衣间，也就是多用间，幸亏有了这个房间，家里才能保持现在这个样子。里面很乱，进去以后仿佛丛林历险，基本上绝对不会对外人开放。得想想办法了。

摄影日记中照片的拍摄方法

　　在我的日记中，都是使用了单反相机加单焦点镜头进行拍摄的。关于日记中照片的拍摄方法，下面我向初学者做一些简单的介绍。

　　我的日记中的照片，有一个特征就是"背景虚化"。为了达到这个效果，单反相机是必须的。在入门阶段，只需要索尼或者佳能的 APS-C 画幅就足够了。另外，单焦点镜头也是必须的。对于 APS-C 画幅的相机来说，30mm f1.4 或者 35mm f2 左右，就能达到日记中的照片所呈现出的视角和背景虚化度。

　　接下来进入正题。首先将相机调为"光圈优先模式"。接着，为了达到背景虚化的效果，将光圈调至最大（数值则为最小，为 f1.4~f2.0 单位左右，数值越小，光圈越大）。接下来直接拍摄就可以了，不过要注意的是，要让光线从旁边投射在被照物上。例如在室内的窗户旁边，柔和的光线会斜射在被照物上（不要让光线直射向被照物，可以将遮光帘拉上）。怎么说呢，有点昏暗的氛围，拍出来的效果是最好的。

还有一点，最常用的技术，就是"曝光补偿"，是一种对曝光值进行自动补偿的功能。按下快门后，在液晶屏上确认照片，如果光线过暗，就打开曝光补偿功能，立即重拍，照片的效果一下子就会变得更好。在逆光的情况下，也可以使用这种方法，拍出来的照片会比普通的照片效果更好。

关于使用相机的方法，基本上这些就够了。接下来是拍照的方法。我的日记中，拍摄

的主角大部分是孩子和狗。无论孩子还是狗，都爱动来动去，表情的变化往往是在一瞬之间。为此，就必须使用"连拍模式"。按下一次快门，相机会"咔嚓咔嚓咔嚓"地拍下 3~4 张照片。之后再细细地挑选，必然会捕捉到非常棒的表情。其次是降低拍摄角度。弯下腰，使相机与孩子或狗狗的眼睛保持同一个高度，拍出的照片就会产生现场感。另外还有一点，大家可以偶尔尝试，那就是"不要面对镜头"。对方专注于看书、玩游戏、吃点心或者其他的事情时，偷偷拍下他当时的表情，实际上很多时候这种表情才是我们最喜欢的。

上面这些，无非是一些关于摄影技术的讨论。其实，只要是给你最喜欢的人拍的照片，这张照片本身就非常值得珍惜。即便只是一张集体照，也会因为上面有一个你暗恋的人而暗暗欣喜（亲身经历）。带着这样的心情，多多按下快门吧。因为兴奋和期待，本身就是最最珍贵的东西。

权作后记

餐具多了起来，橱柜里都有些放不下了。现在，慢慢地会将一些不再需要的餐具处理掉，要买新的，也只买一些确实非常喜欢的，还有就是身边重要的人送的珍贵的餐具，收放在橱柜里。

还上高中的时候，我独自去奶奶家里住。虽然奶奶是一个人生活，但是橱柜中的餐具却堆积如山，似乎取之不尽。我对奶奶说："反正也用不了，不如扔掉一些吧。"奶奶说："是啊，扔掉一些吧。"

我们开始动手整理橱柜，怀着期待的心情，扔掉了很多餐具。叮是，虽然扔掉的量很大，橱柜里却仍然是满满当当的样子。我有点气急败坏地说："看来还需要再扔掉一些。"奶奶却笑着说："剩下的全都是有用的哦。"之后，每次我去奶奶家里玩耍时，奶奶都会高兴地手指着橱柜说："友治帮我整理了橱柜呢。"

现在我家里的橱柜越来越满，我才恍然大悟。奶奶的橱柜变得越来越满，其实里面放着的也都是特别喜欢的或者特别珍贵的餐具。我到奶奶当时的那个年纪，还有 30 年时间，这 30 年间一定还会增加很多我喜欢的餐具。即使慢慢地扔掉一些，还会有很多是非常珍贵不忍舍弃的。无论橱柜，还是书架、桌子的抽屉，脑子里、心里，都会有一些无论如何不能丢掉的东西，一点一点地增加。也许有一天，我也会变得像爷爷和奶奶那样，心里充满了回忆，以宽大、温柔的心胸包容一切。对任性的孙子孙女，也会和蔼地迁就他们。

30 年后，小海或者小空的孩子看到我们家的橱柜，会说："反正也用不了，不如扔掉一些吧。"我也会像我的奶奶一样，任他们扔掉一部分。然后对着依旧满满当当的橱柜，强调一句："剩下的全都是有用的哦。"

无论是从《家庭日记　森友治家的故事》的第一部开始就一直支持我的读者们，还是刚开始阅读的读者们，以及酒井编辑、叶田设计师、作图的八田先生，我由衷地感谢你们！

森 友治

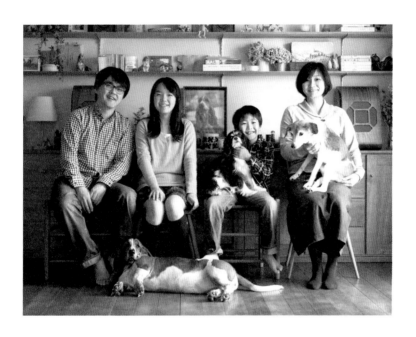

森 友治（Yuji MORI）

　　1973 年生于日本福冈，在福冈长大。他和妻子、两个孩子还有 3 条狗狗一起生活。大学时的专业是猪的行为学。当初从事平面设计的初衷，是认为做一个懂得猪的心情的设计师也是一件很不错的事情，可惜现在，与猪的行为有关的知识完全没有用武之地。

　　从 1999 年起开始在网上公开自己拍摄的照片。现在仍然坚持着将家人日常生活的点点滴滴拍摄下来，并作为摄影日记向大家公开。

　　另外，《家庭（DaCafe）日记》中的"DaCafe"，指的是建筑年龄已有 25 年的一座带有 3 个房间的公寓，也就是我们的家。

DaCafe 日记：http://www.dacafe.cc/

DACAFE NIKKI III
by Mori Yuji
Copyright © 2012 Mori Yuji
All rights reserved.
First published in Japan in 2012 by HOME-SHA INC.,Tokyo.
Chinese (Mandarin) translation rights in China (excluding Taiwan,HongKong and Macau) arranged by HOME-SHA INC.,through Mulan Promotion Co.,Ltd.

本作品中文简体字版由株式会社HOME社通过风车影视文化发展株式会社授权京版北美（北京）文化艺术传媒有限公司，由北京出版集团·北京美术摄影出版社在中华人民共和国（台湾和香港、澳门特别行政区除外）独家出版发行。

图书在版编目（CIP）数据

家庭日记：森友治家的故事. 3 ／（日）森友治摄；范丽慧译. — 北京：北京美术摄影出版社，2015.3
　　ISBN 978-7-80501-636-8

　　Ⅰ. ①家… Ⅱ. ①森… ②范… Ⅲ. ①摄影集—日本—现代 Ⅳ. ①J431

中国版本图书馆CIP数据核字（2014）第142070号

北京市版权局著作权合同登记号：01-2013-6877

责任编辑：董维东
助理编辑：鲍思佳
责任印制：彭军芳

家庭日记
——森友治家的故事 3
JIATING RIJI
[日] 森友治　摄　范丽慧　译

出　版　北京出版集团公司
　　　　北京美术摄影出版社
地　址　北京北三环中路6号
邮　编　100120
网　址　www.bph.com.cn
总发行　北京出版集团公司
发　行　京版北美（北京）文化艺术传媒有限公司
经　销　新华书店
排　版　北京旅教文化传播有限公司
印　刷　北京利丰雅高长城印刷有限公司
版　次　2015年3月第1版第1次印刷
开　本　182毫米×148毫米 1/32
印　张　7
字　数　35千字
书　号　ISBN 978-7-80501-636-8
定　价　69.00元
质量监督电话　010-58572393
责任编辑电话　010-58572632